倪瓒《水竹居图》《容膝斋图》《虞山林壑图》课徒稿

U0146533

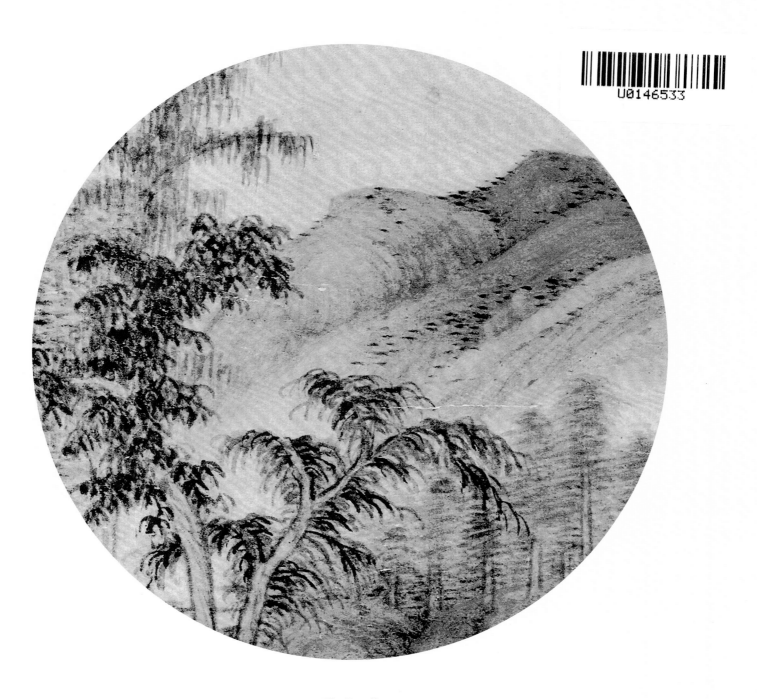

邵仄炯 著

上海人民美术出版社

图书在版编目（CIP）数据

倪瓒《水竹居图》《容膝斋图》《虞山林壑图》
课徒稿 / 邵仄炯著 . —上海：上海人民美术出版社，
2024.4
（历代书画名作课徒稿丛书）
ISBN 978-7-5586-2908-2

Ⅰ.①倪… Ⅱ.①邵… Ⅲ.①山水画—国画技法 Ⅳ.
①J212.26

中国国家版本馆CIP数据核字（2024）第047348号

历代书画名作课徒稿丛书
倪瓒《水竹居图》《容膝斋图》《虞山林壑图》课徒稿

著　　者　邵仄炯
责任编辑　黄　淳
技术编辑　史　湧
封面设计　肖祥德
排版制作　高　婕　蒋卫斌
出版发行　上海人民美术出版社
社　　址　上海市闵行区号景路159弄A座7F
邮　　编　201101
印　　刷　上海颛辉印刷厂有限公司
开　　本　889×1194　1/12　　印张　5
版　　次　2024年4月第1版
印　　次　2024年4月第1次
书　　号　ISBN 978-7-5586-2908-2
定　　价　59.00元

写在前面

文人山水画自宋元以来不断发展成熟，逐渐成为中国山水画的主流。作为山水画最重要的艺术语言，笔墨经历代文人画家的提炼、完善，形成了一整套丰富的技法和独特的审美体系。

中国山水画的技法主要可概括为勾、皴、擦、染、点等。其丰富的表现力，都体现在笔墨的运用上，掌握了笔墨，才能画出好的山水画。中国画中的笔法根植于书法，墨法则体现在水墨的交融之中，如积墨、破墨、泼墨、焦墨等，浓淡变化在纸、绢上产生丰富的痕迹，呈现出山水画的韵味。

绘制文人山水画的工具并不复杂，画家以极简的工具，表现自然中丰富的内涵。临摹《水竹居图》《容膝斋图》《虞山林壑图》可选用中锋狼毫笔勾勒、皴擦，以兼毫笔渲染，墨以上好的墨锭研磨为佳，纸以半生熟的皮麻纸为宜。一般临摹古画的工具材料要尽可能与原画相近，这样才能更好地体现原作的精神面貌。

目录

《水竹居图》《容膝斋图》《虞山林壑图》作品赏析

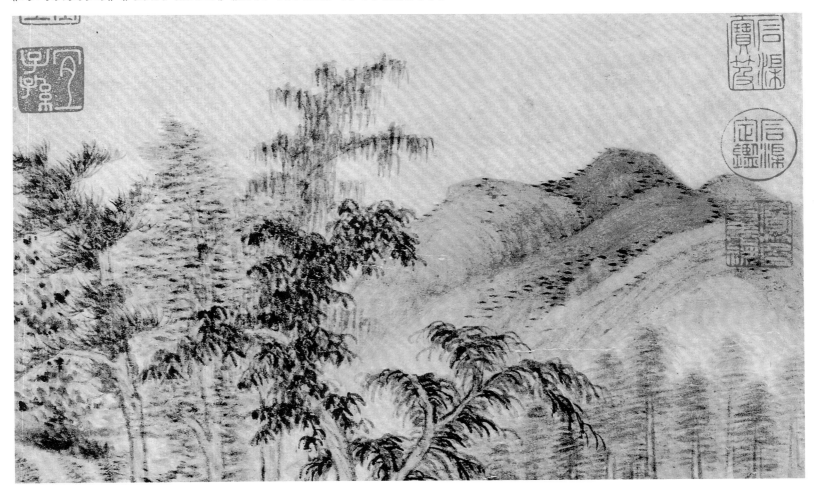

倪瓒，字元镇，号云林，出身于无锡一个富户家庭，他的家宅中建有一座"清閟阁"，取其清静、幽雅的意思。清閟阁里放满了古籍善本和珍贵的书画，还有名琴和宝器。他在这里过着看书、作画、抚琴的优雅生活。倪瓒 35 岁之后，由于家境变迁，他携家出游，往来于五湖三泖 20 余年，过着寄居式的漂泊生活。

倪瓒的山水画基本上表现的是太湖一带的江岸景色，画面以少胜多，以简为妙。他画中的自然不断地做着减法：剔除了一切世俗的情与物，将画面内容减到了极致。于是他的山水画显露出一种冷峻、孤傲的寒气，这也许就是曾经富贵之后落寞贵族的高冷。

《水竹居图》收藏在中国国家博物馆，是倪瓒存世作品中为数不多的一件早期作品。其画取法董源，与后期成熟的个人风格有较大差别。《虞山林壑图》《容膝斋图》均为倪瓒晚期的代表画作，作品的风格、个人的特点已十分显著，其笔墨与图式也已成为倪瓒画风的标准样式并影响后世。

从倪瓒成熟的作品面貌来看，整体上其画面内容并不复杂，近岸的坡石上常有四五棵枯树，枝干俊秀挺拔，或是鹿角，或是蟹爪，有李成寒林的画法。树后时有一个空亭子，空亭是倪瓒画中的重要符号。亭子是旅途中避风挡雨的停留之地，亭又有停靠的意思，所以它不是永久的居所，而是暂时的依靠。倪瓒的后半生过着随遇而安的漂泊生活，亭子成了他生活状态的象征。画面的中段往往是一片平整得像镜面一样的湖面，没有船，没有渔人，也没有画水波纹，平整得让人感觉时间在此凝固。再往远处又出现了山石，大小相接，叠加成坡岸的样子，这是隔江的风景，是倪瓒眺望的另一个可望而不可及的世界。

倪瓒的笔墨早期取法董源，成熟后风格极具特色。仔细

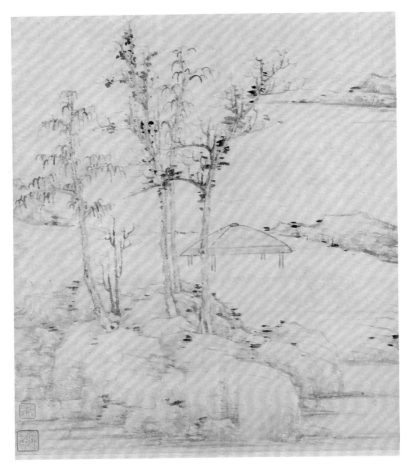
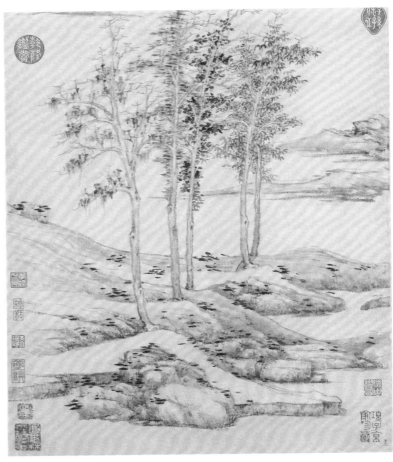

看画中山石的笔墨皴法，既不是披麻皴，也不是斧劈皴，而是一种新的山石皴法——"折带皴"。用笔先以中锋入纸，然后侧锋转折，拖出笔锋，这样的皴笔有方折的形态。董其昌曾说，倪瓒折带皴的用笔有五代荆浩、关仝笔法的意思。这是"元四家"中其余三家（黄公望、吴镇、王蒙）极少见的，确是最有特点，也最有难度的。由于方折的用笔造成了倪瓒的山石形态以方见长，而不同于吴镇、黄公望以圆润为主的丘壑，方折硬朗的笔法显示出其冷峻的风骨，加之山石在皴擦后仅以干而淡的墨色稍加渲染，一种清幽、恬淡的美感油然而生。所以后人称其笔墨为"古淡天然"。

当然倪瓒的画并不是完全臆造的，而是师法自然。他生在无锡，后来弃田出游，在环太湖一带漂泊。这里的山水皆是平缓的山丘、平坡，没有崇山峻岭的高远。江南的景致一切都在清幽、旷远的视角中呈现。倪瓒的画是环太湖景致的一种高度概括，他的笔墨、造型、构图也已定格成他心中自然的符号化表达。

你也许会发现，在他的山水画中几乎没有人物，他的画排除了具体的人和事，这样的作品绝不是世俗生活的记录，或是风景的简单再现，而是一种无人之境的精神栖息之所。他一生坚守着脱俗、远尘的态度，"不作人间梦"，"不与人间事"，当有人问他画中为何没有人时，他的回答是"天下无人也"。这或许是他精神上的洁癖。

概括倪瓒山水画的几个要点。一是空。这是一种"放下"的态度，是从无奈地放弃到觉醒地放空，因此他的画才能不断地以减法来纯化，看似纯化自然物象，实则是在纯化自己。只有空才会纯净。最后画中仅存的树石、亭子已纯化成一种极简的符号。二是冷。他的山水画不是温暖的、生机盎然的模样。《容膝斋图》《虞山林壑图图》都是将画中的情感与温度降到了近乎冰点。高冷是画家的性情，也是画面的一个基调。最后一点就是寂。因为倪瓒的画是无人之境，它不是生活中的现实世界，而是寂寞的心像世界。倪瓒努力回避喧闹，寻找平静、安宁，只有通过寂的方式才能达到自由、纯净的彼岸。

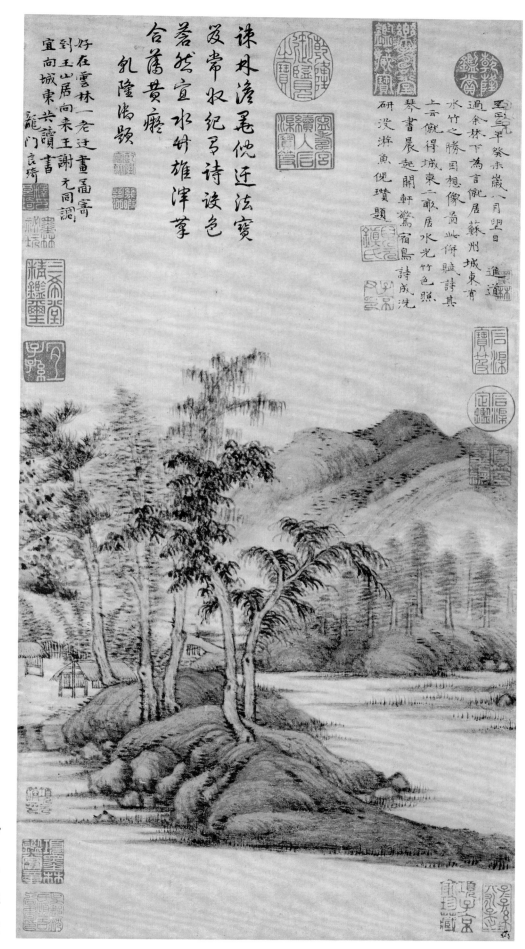

《水竹居图》

纸本设色

48cm × 28cm

现藏中国国家博物馆

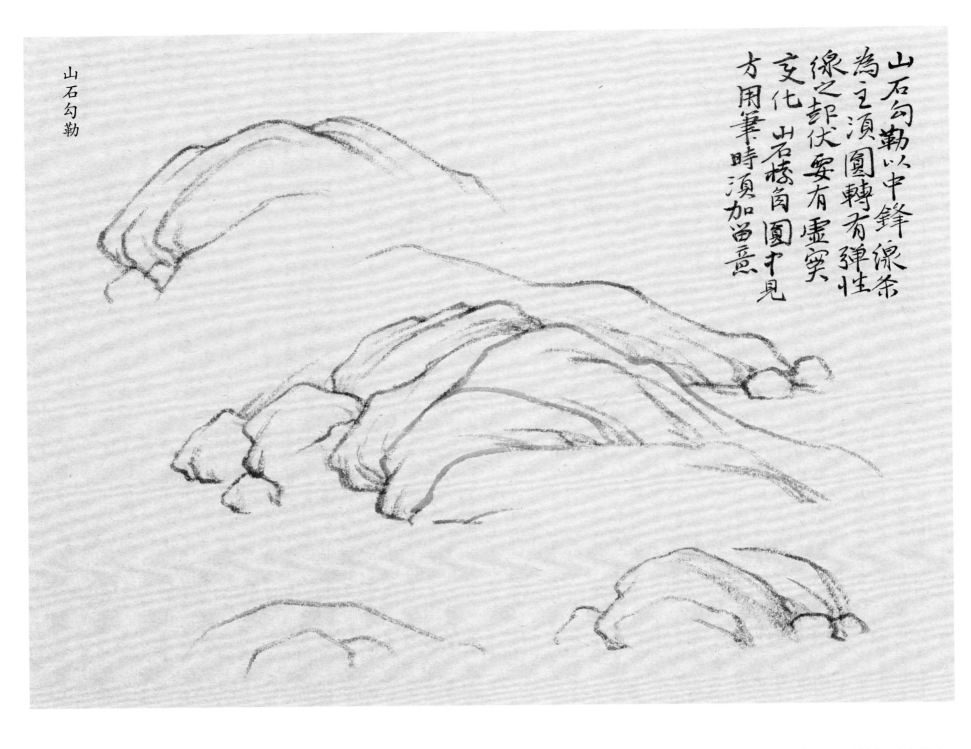

山石勾勒

山石勾勒以中鋒線條為主須圓轉有彈性線之起伏要有靈突變化 山石棱角圓中見方用筆時須加留意

一、《水竹居图》技法示范

山石勾勒以中锋线条为主，须圆转有弹性。线的提按、起伏要有虚实变化，山石棱角圆中见方，用笔时须加留意。此外，勾勒线条时笔中水分不宜多，流畅即可。

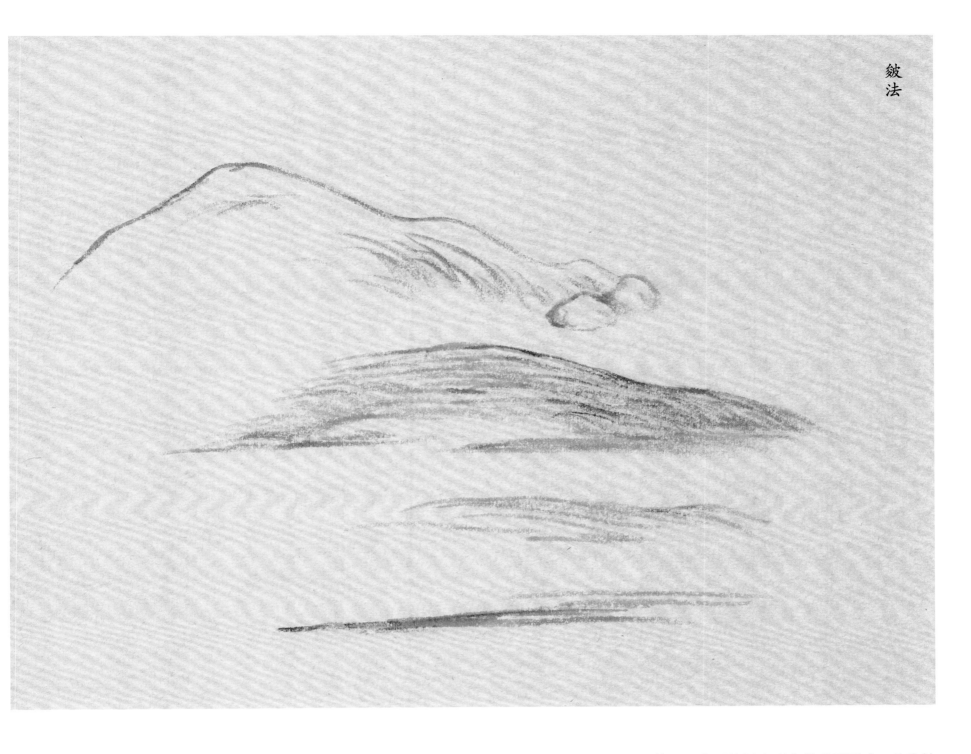

　　皴法是表现山石质感、肌理、体量的重要技法，也是体现山水画笔墨表现力的重要形式。此为披麻皴，是以线条的变化来表现江南的山石特色，也是"南宗"山水画重要的艺术语言。

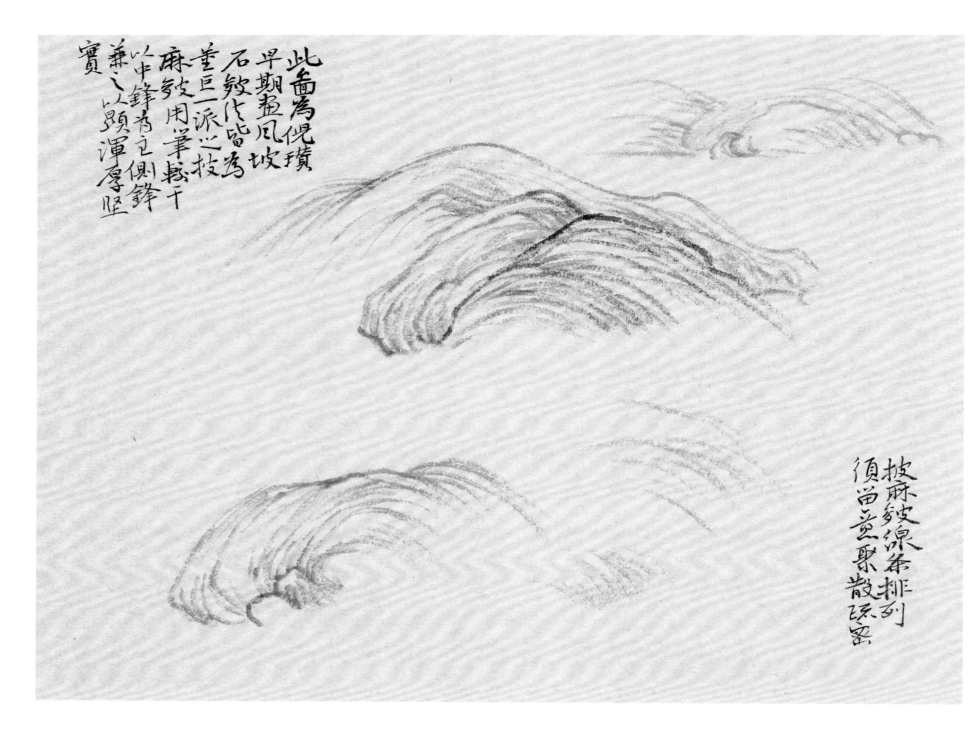

此图为倪瓒早期画风，坡石皴法皆源自"董巨"一派之披麻皴。画中用笔较干，以中锋为主侧锋兼之，以显浑厚坚实。画时披麻皴线条排列须留意聚散、疏密、松紧的变化。

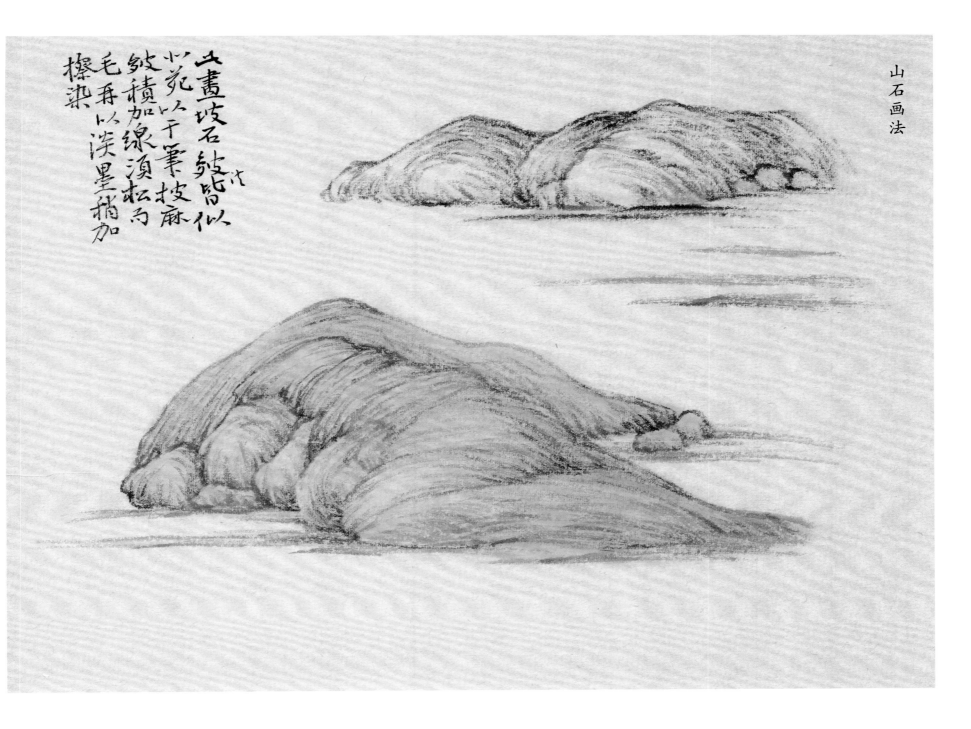

此画坡石皴法皆似北苑，以干笔披麻皴积加，线须松而毛，再以淡墨稍加擦染。

此图为浅绛设色，可在墨稿的基础上分染赭石与花青，画时不要一次上足，可分数遍染色，以显厚度。

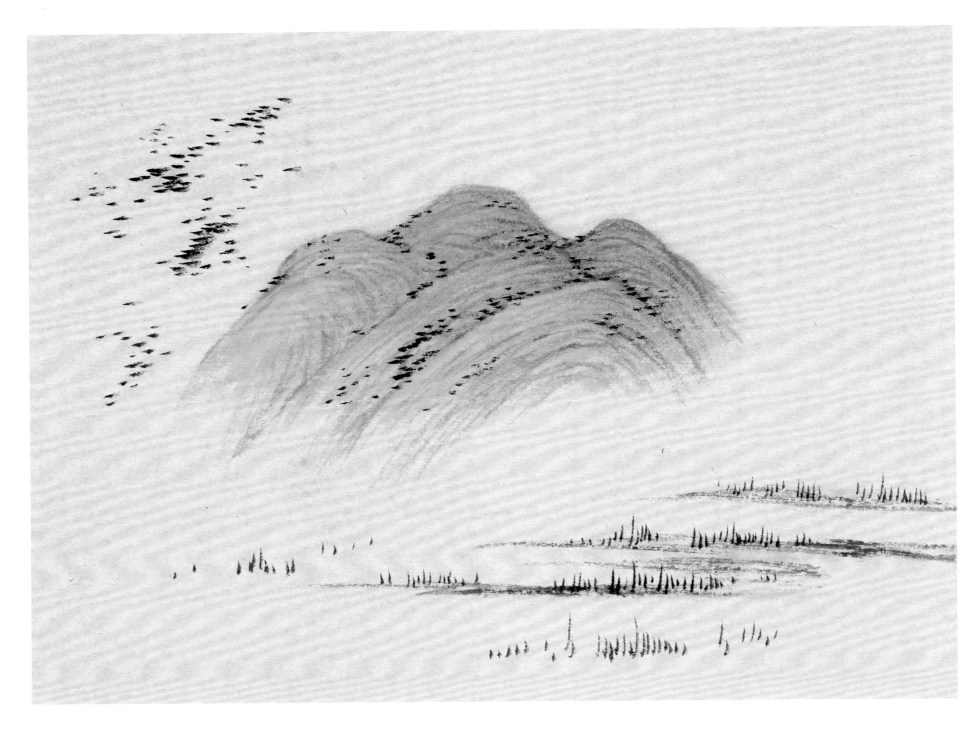

小草的竖点、山石的横点，用笔均要以轻灵的笔锋入纸，分组变化有节奏。

远山同样在淡墨染后以赭石、花青分染，注意浓淡轻重的层次，用色要薄而透，可分数次完成。

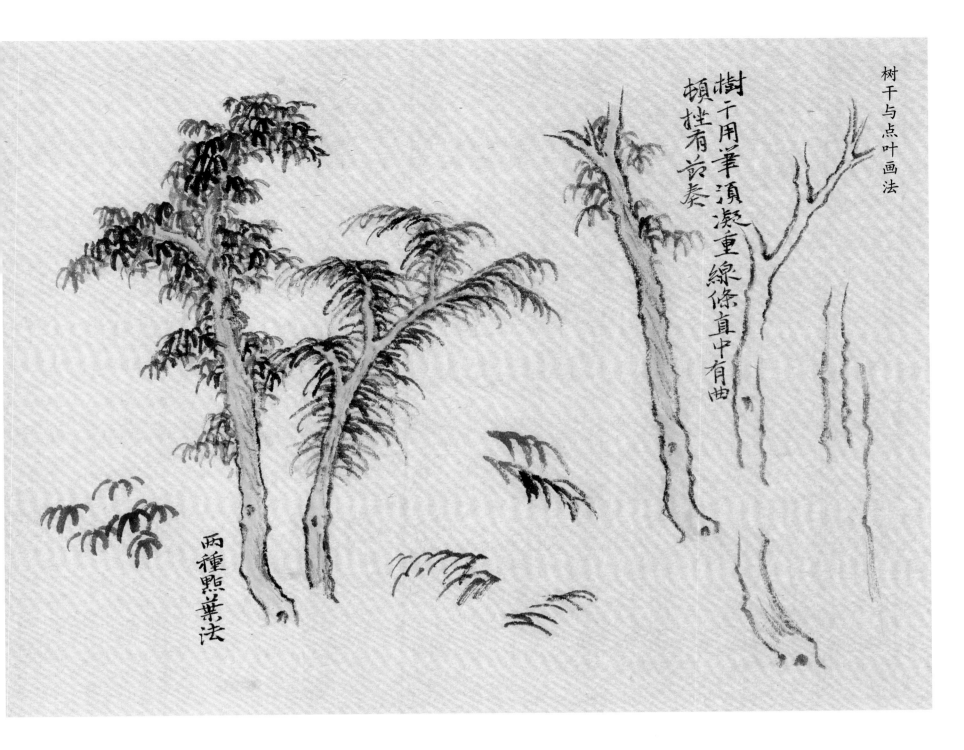

树干与点叶画法

树干用笔须凝重线条直中有曲顿挫有节奏

两种点叶法

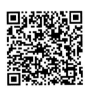

树干与点叶
技法示范

树干用笔须凝重，线条直中有曲，顿挫有节奏。注意两种点叶的不同画法和排列组合的关系。

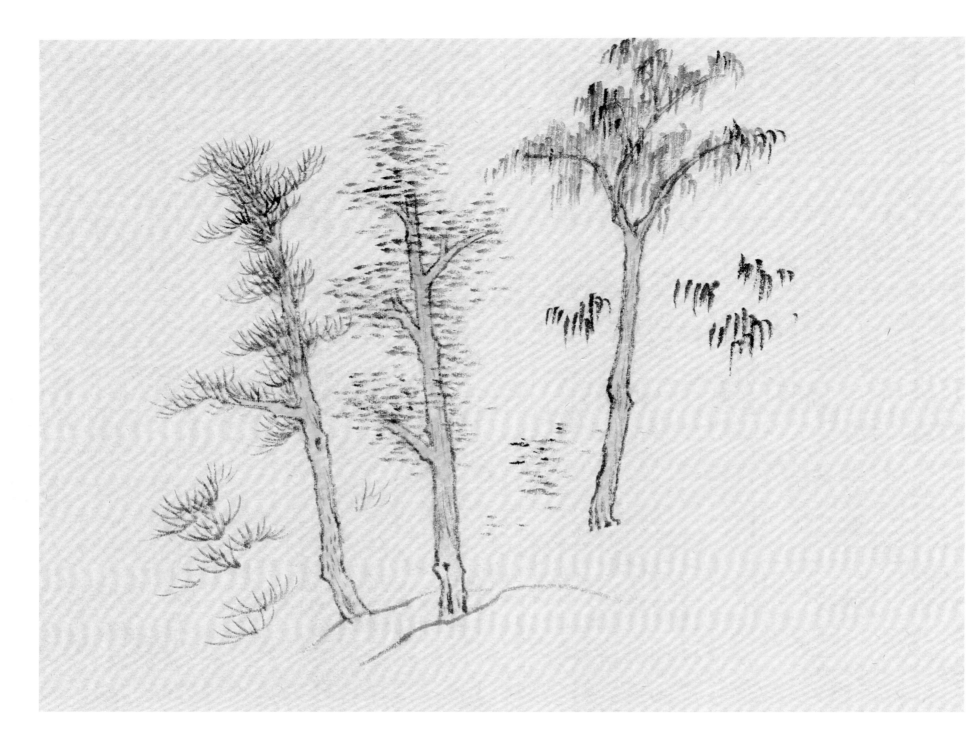

　　这里有垂叶点、横点、松针点，画时留心用笔的变化与方法，添加点叶时注意与枝干的结构关系。点叶的墨色要有变化以显出层次。

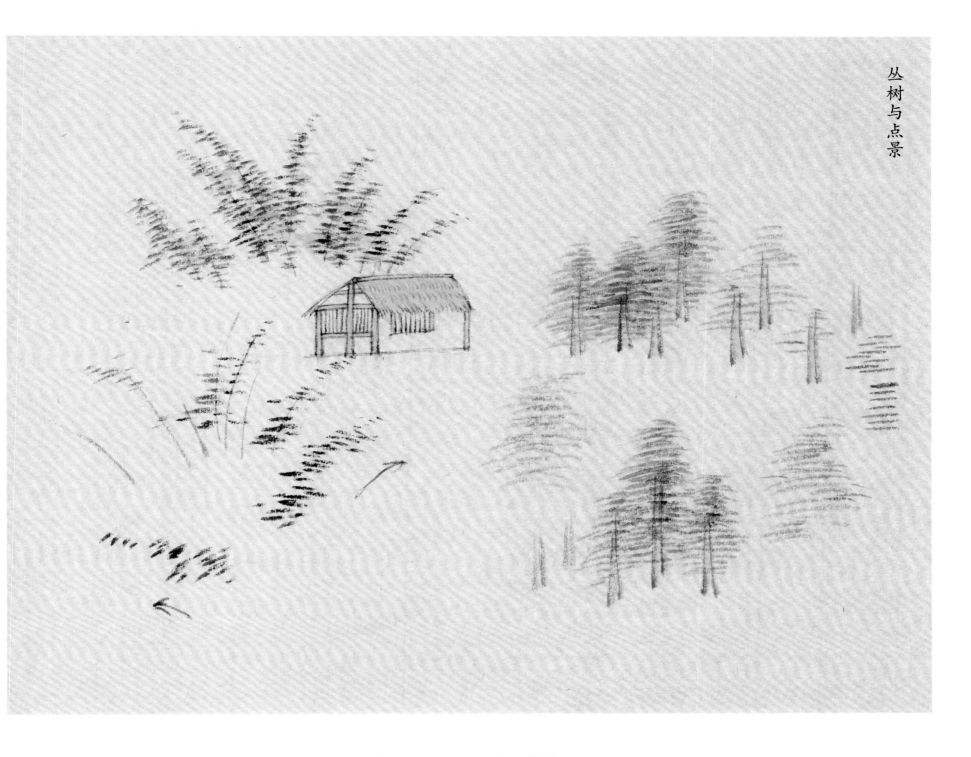

丛树、丛竹都是远景，画时要有整体感。

画远树先布置树干，注意直干的粗细高低位置，横点用笔要虚实相间，有层次之感。

画丛竹先画竹竿，取势姿态最为要紧，然后依干添叶，亦是横点，布置与丛树叶略有不同。

点叶完成后以淡墨擦染丰富层次。茅屋的用线注意简洁而松动。

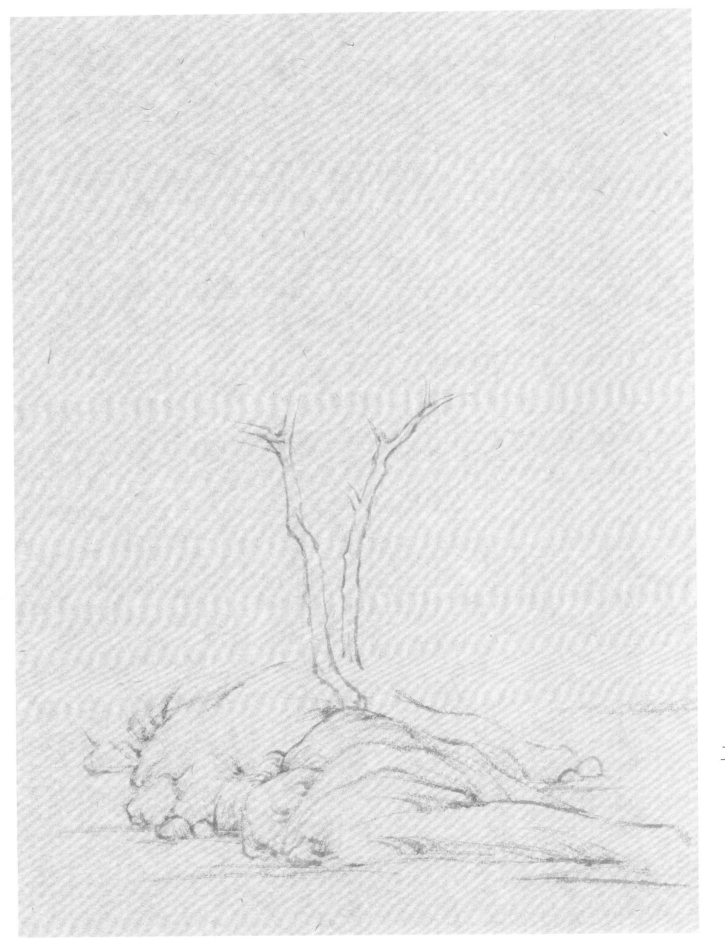

二、《水竹居图》画法步骤

1. 起手以淡墨画出近坡的山石，注意大小山石的组合与造型的变化。笔中墨色较淡，水分不宜多，用笔要有轻重起伏的节奏感。树干要留心姿态与取势。

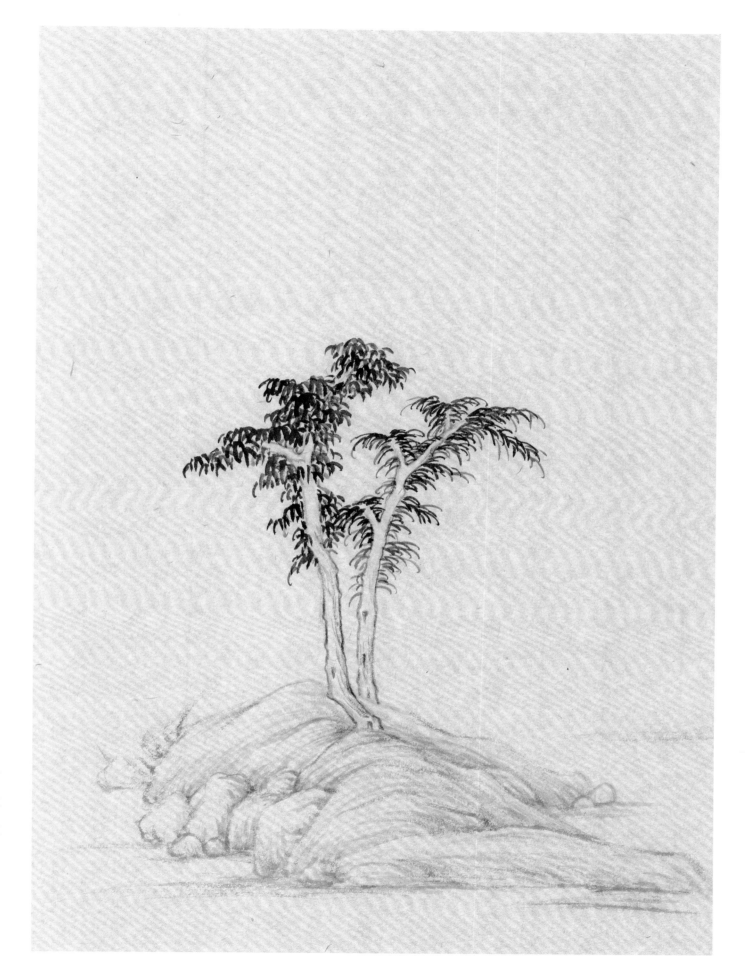

坡石技法示范

2. 添加山石的皴笔，线条要有长短、松紧的变化，以显出坡石的起伏与体积感。笔中墨色较干，可有少许浓淡变化。

进一步勾勒、丰富枝干，添加两种点叶，墨色可较浓，注意点叶的姿态与笔墨的变化。

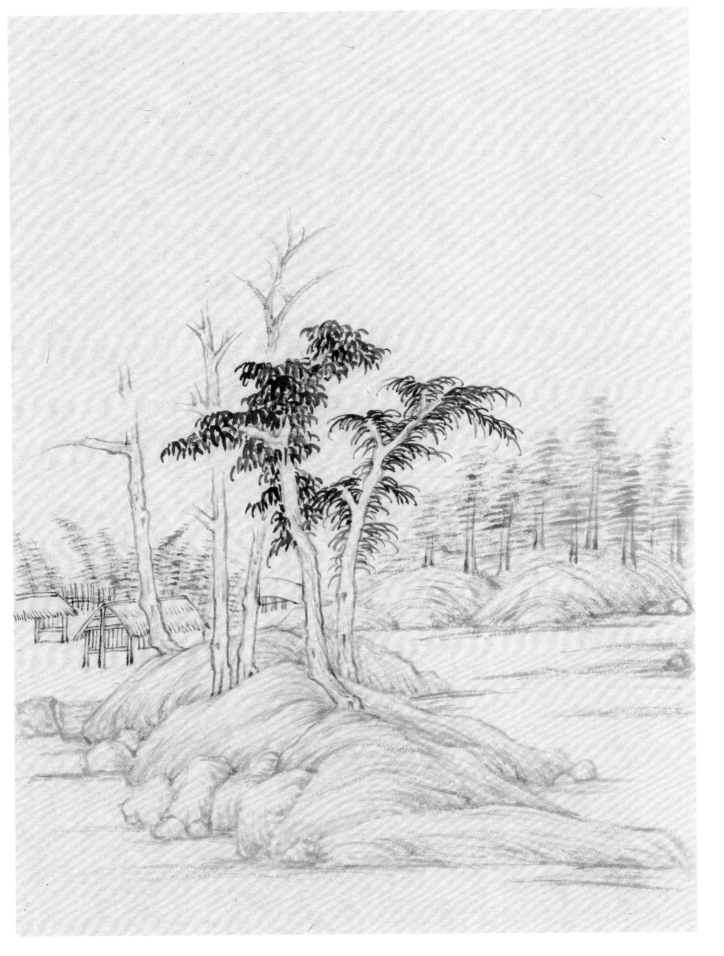

3. 补齐近景的几棵高树，留意树干的穿插与前后的关系。添加远坡、丛树、丛竹及点景的房舍。画时用笔要轻灵，重点关注景物的空间安排。

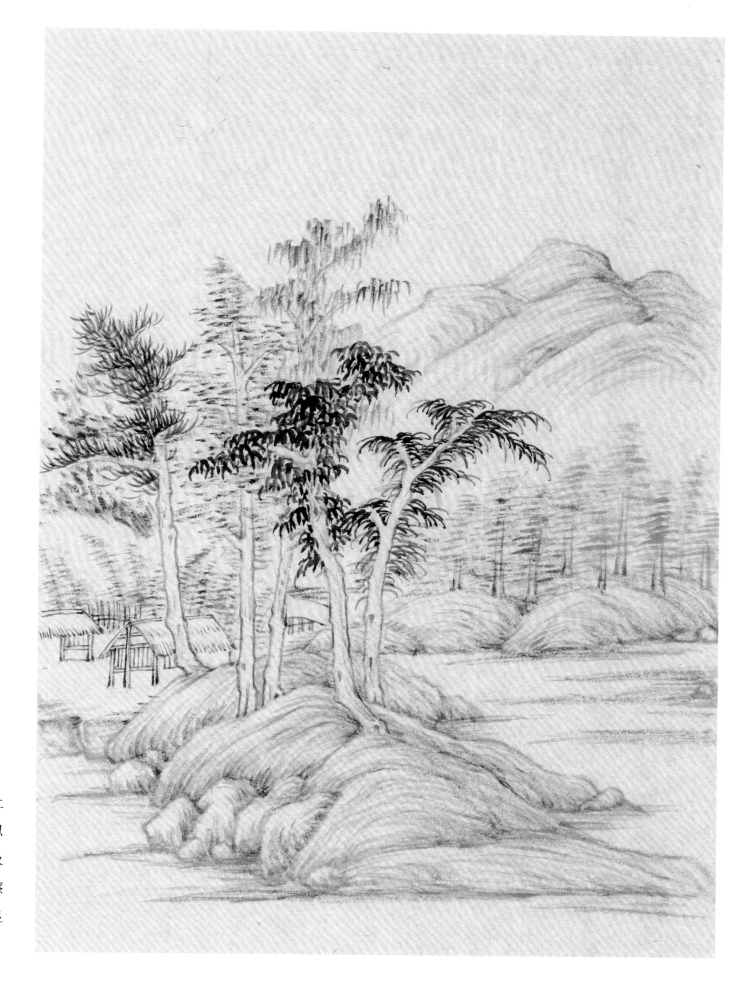

4. 不同的点叶在笔墨处理上要有节奏、浓淡、虚实变化，以体现树木间隔的空间。在坡角及凹处添加皴笔线条，并以淡墨擦染让山石更坚实。补上远山以显画面完整。

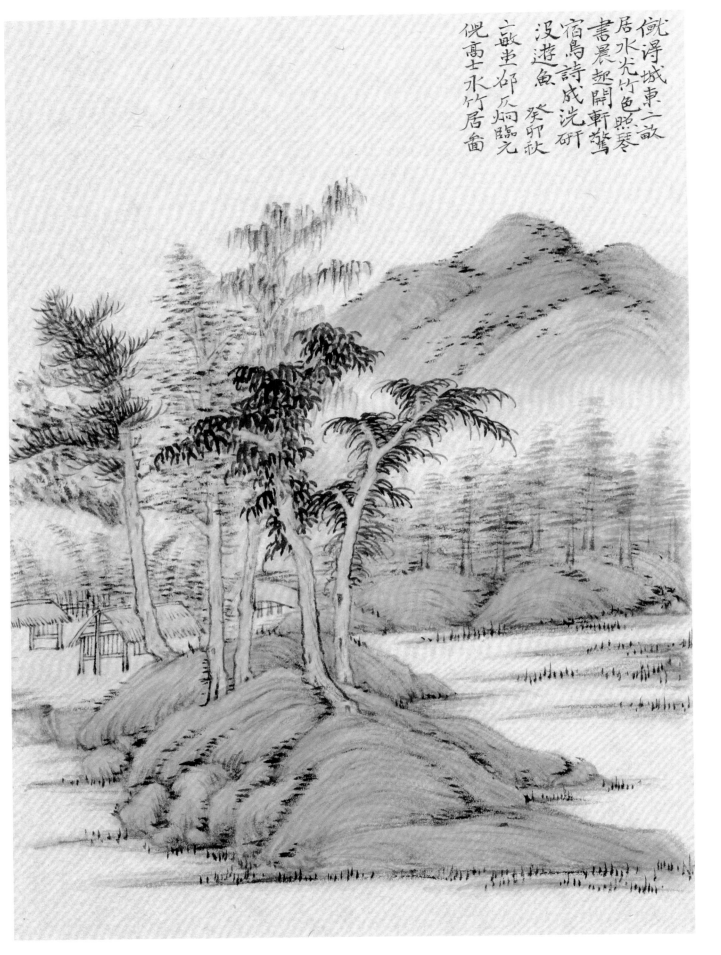

俛得城東二敲
居水光竹色照琴
書晨起開軒驚
宿鳥詩成洗研
沒游魚　　癸卯秋
二敲畫邸爪烱臨元
倪高士水竹居圖

5. 继续以淡墨分染山石、树木，分出画面浓淡、远近的层次感。以花青、赭石分染树石，颜色不宜浓，须薄染数遍，与墨稿相融以显厚实。以浓墨点苔，注意点的位置、形态与节奏，点出画面的生机。

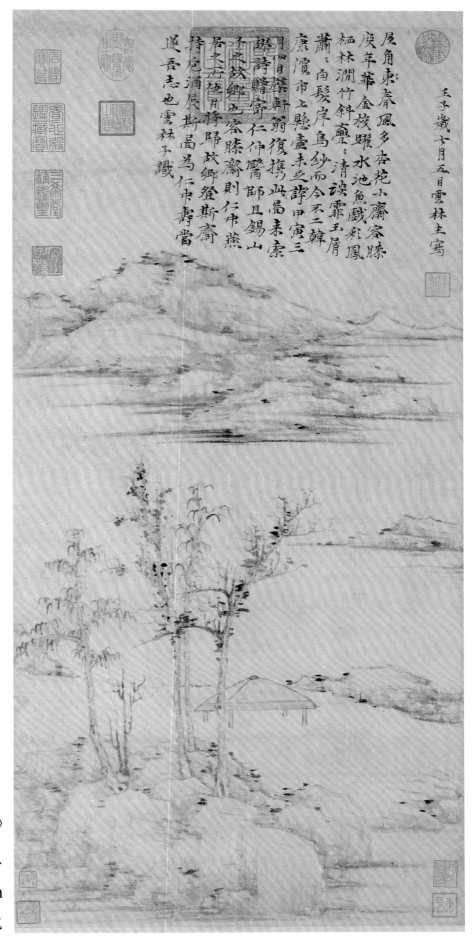

屋角春風多杏花小齋容膝
庚年華金梭躍水池魚戲彩鳳
栖林澗竹斜奮清談霏玉屑
蕭々白髮岸烏紗而今不二韓
廉濱市上懸壺未必諄甲寅三
月似月櫻軒翁復攜此圖來索
題詩贈寄仁仲醫師且錫山
子之故鄉此容膝齋則仁仲燕
居之所也他日將歸故鄉登斯齋
持危酒展斯圖為仁仲壽當
漢吾志也雲林子識

壬子歲七月五日雲林生寫

《容膝斋图》

纸本水墨

74.2cm×35.4cm

现藏台北故宫博物院

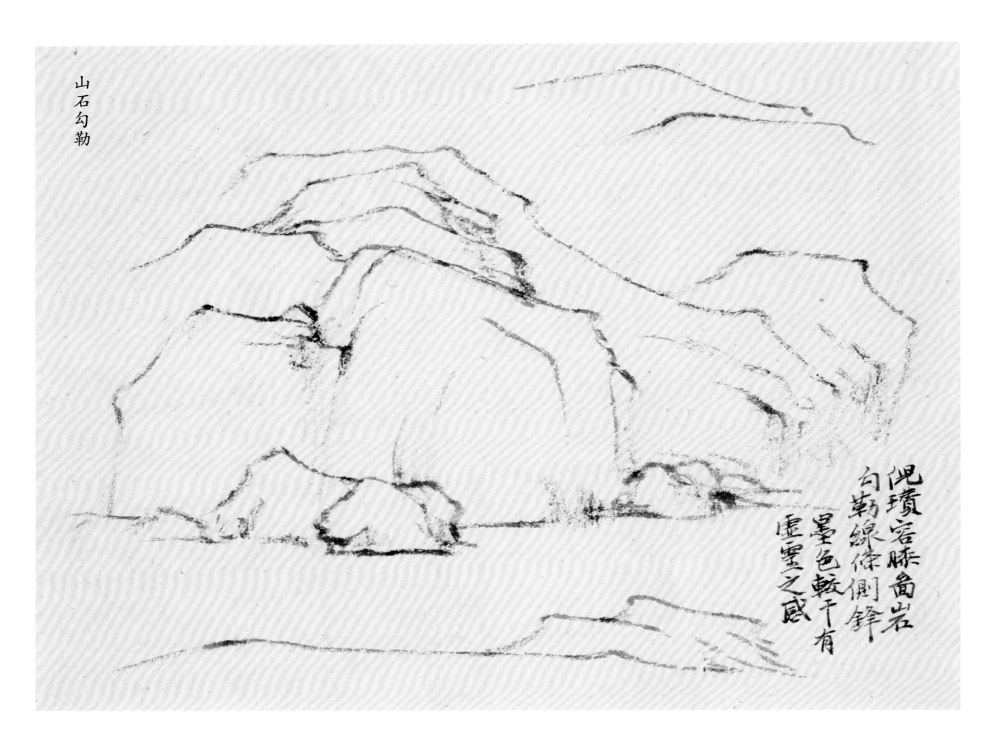

山石勾勒

俱瓊容膝畠岩
勾勒線條側鋒
墨色較干有
靈墨之感

一、《容膝斋图》技法示范

勾勒时要画出山石的大小、高低、前后、正侧的组合关系。用笔要侧锋入纸，墨色较干，行笔时线条要毛，有虚灵之感。

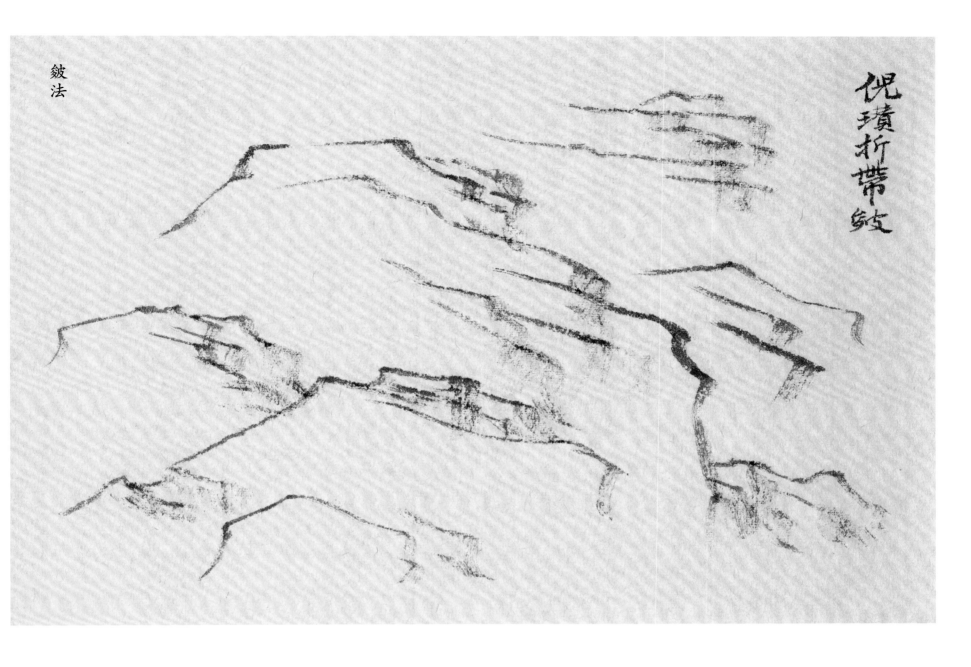

倪瓒折带纹

折带皴在倪瓒山水画中表现十分突出，是其重要且有个性的笔墨语言。折带皴以中侧锋兼顾，笔意劲挺而松秀，下笔似枯实腴，多以渴笔淡墨为之。

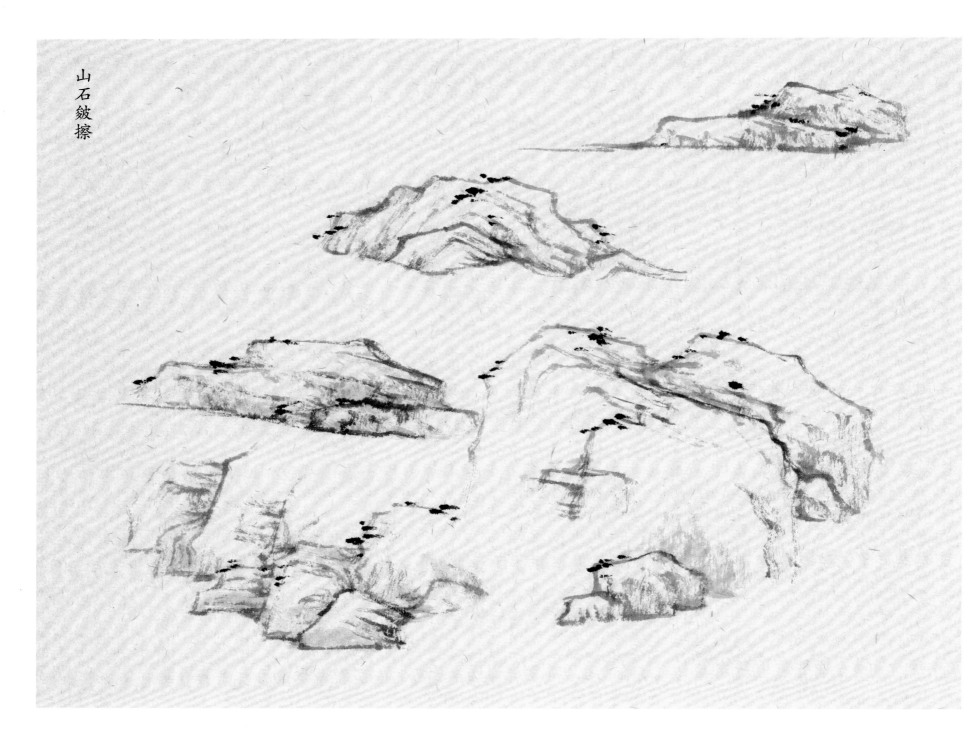

山石皴擦

山石皴擦
技法示范

倪瓒此图的山石棱角较明显，造型以方折为主，也正与其折带皴的用笔相符。山石皴擦多，少渲染，于简淡中透出古厚的效果。

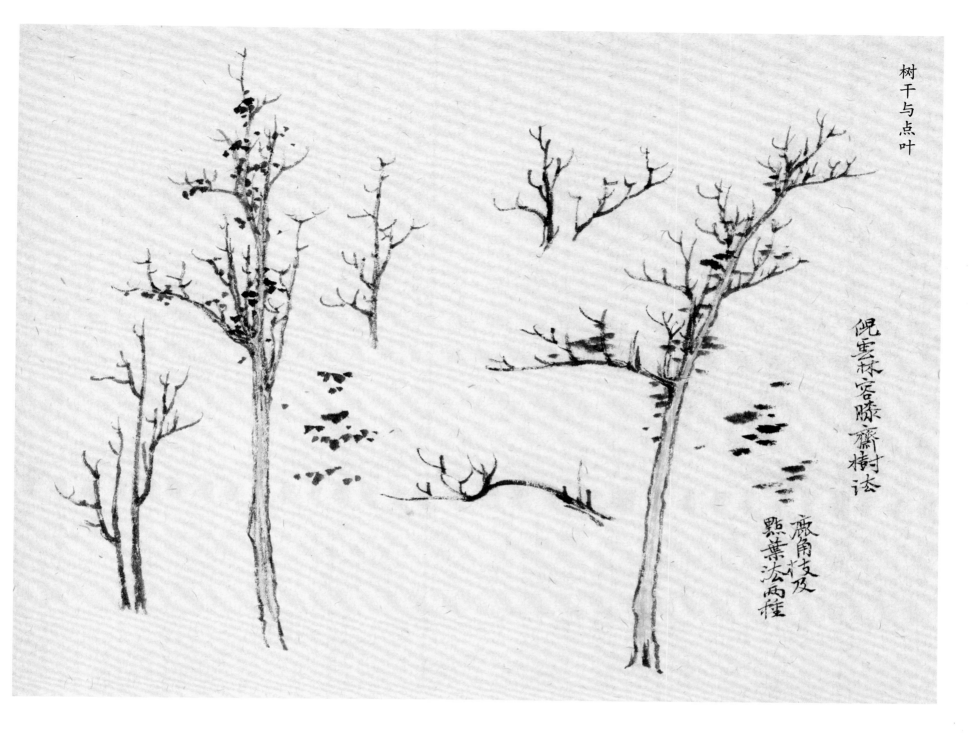

倪云林容膝斋树法

鹿角枝及
点叶法两种

画树干注意取势的姿态，下粗上细，出枝要留意位置与角度。鹿角出枝的用笔要有提按的弹性，墨色较浓以显精神。

点叶注意疏密大小变化，点时要有节奏感，留心与枝干的关系。

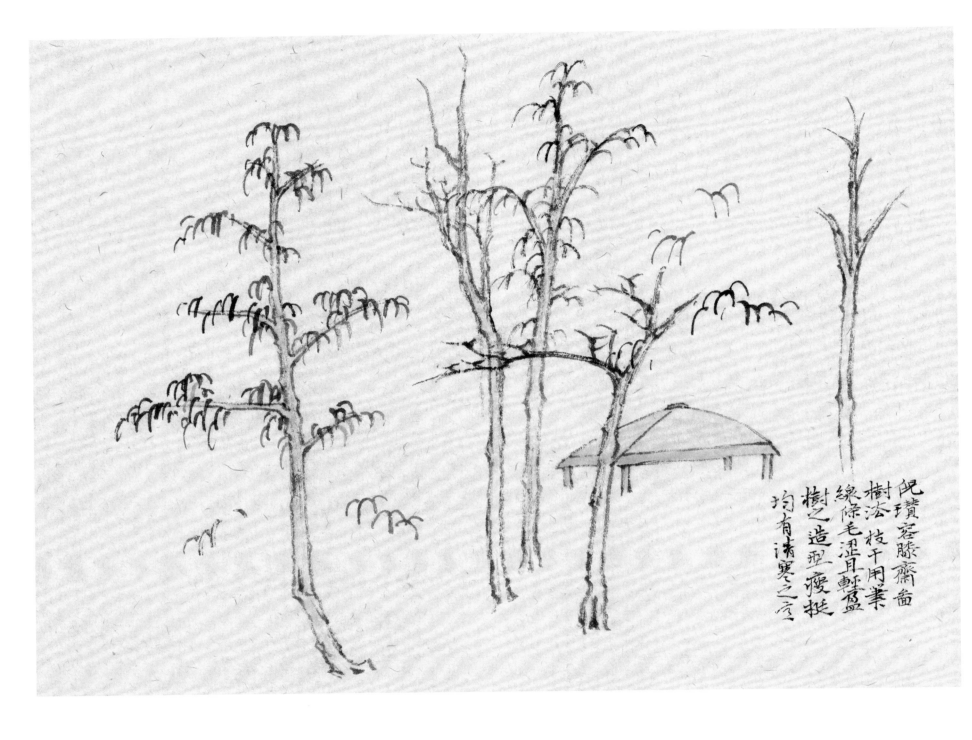

倪瓚容膝斋畫
樹法 枝干用業
線條毛澀且軽盈
樹之造型瘦挺
均有清寒之意

　　树干的排列要有空间的变化，主次、前后、横竖、聚散等关系处理得当才有美感。

　　枝干用笔要细而有力，线条毛涩有韧劲，行笔不宜快，要稳而沉着。倪瓒画中树的造型多见瘦挺，

均有清寒之意。

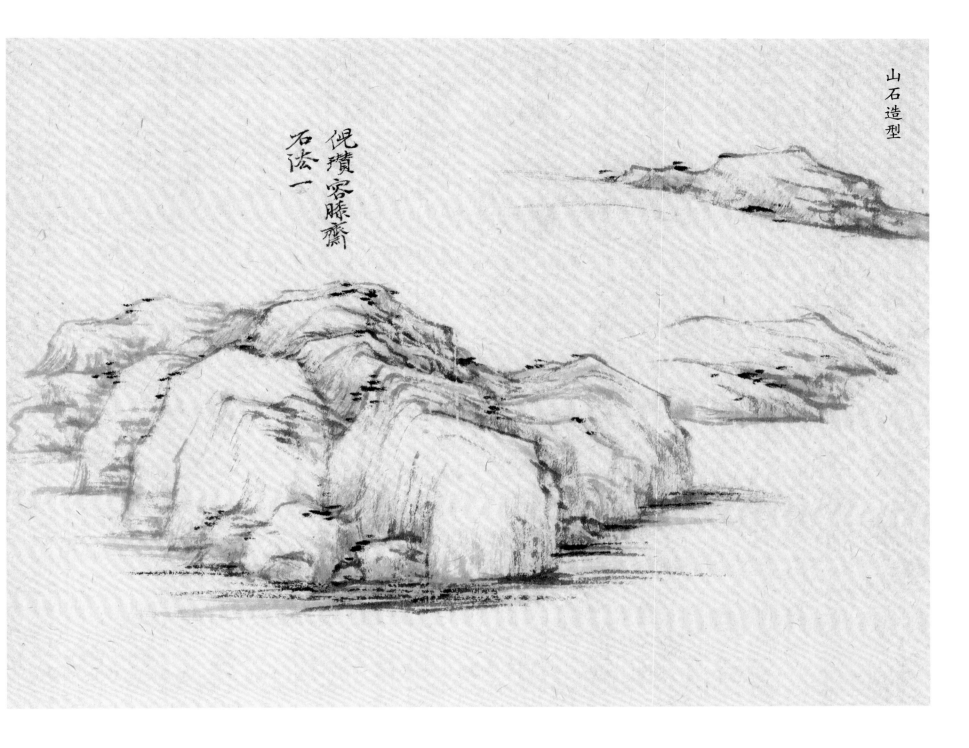

倪瓒容膝斋

石法一

　　"元四家"中，黄公望、吴镇、王蒙多以圆笔披麻皴、解索皴之线条表现山石，故山石形态也以圆浑为主。唯倪瓒笔下山石造型以方为主，以折带皴画出石之棱角，笔意虽淡而疏，但仍有骨力，又得苍厚之趣。

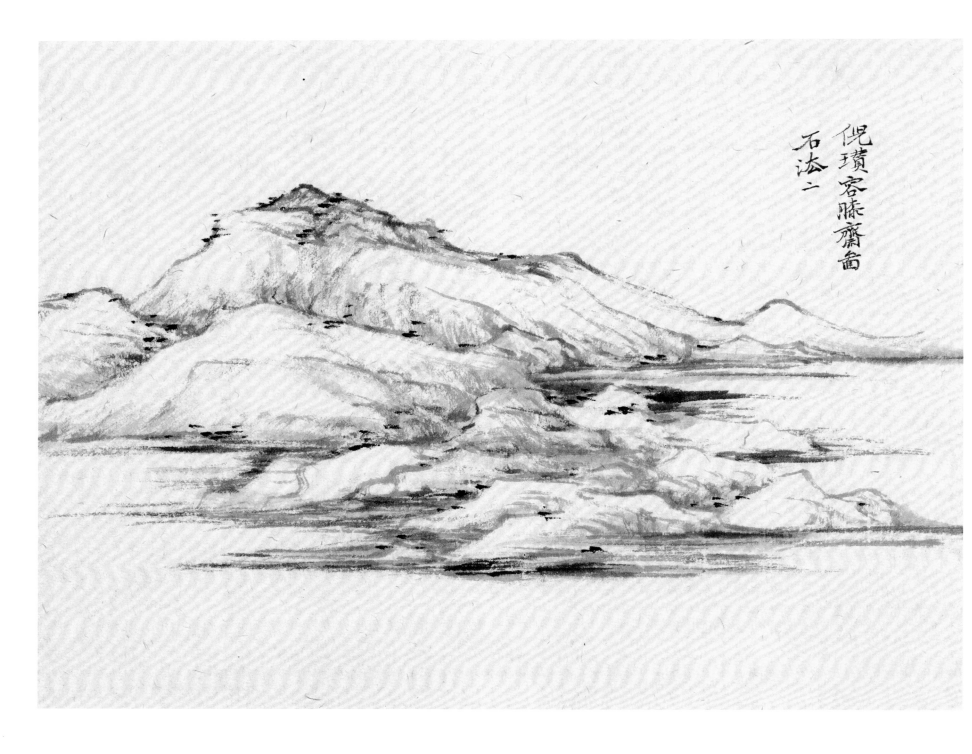

倪瓒容膝斋画

石法二

　　山石结构外方内圆，坡角要平而延展。皴擦要注意位置，用墨不宜湿和浓，表现出结构及阴阳变化即可。

二、《容膝斋图》
局部一画法步骤

1. 淡墨起稿，用笔要虚灵。留意山石大小与结构安排，画树先要着眼姿态，抓住干与枝的分布。

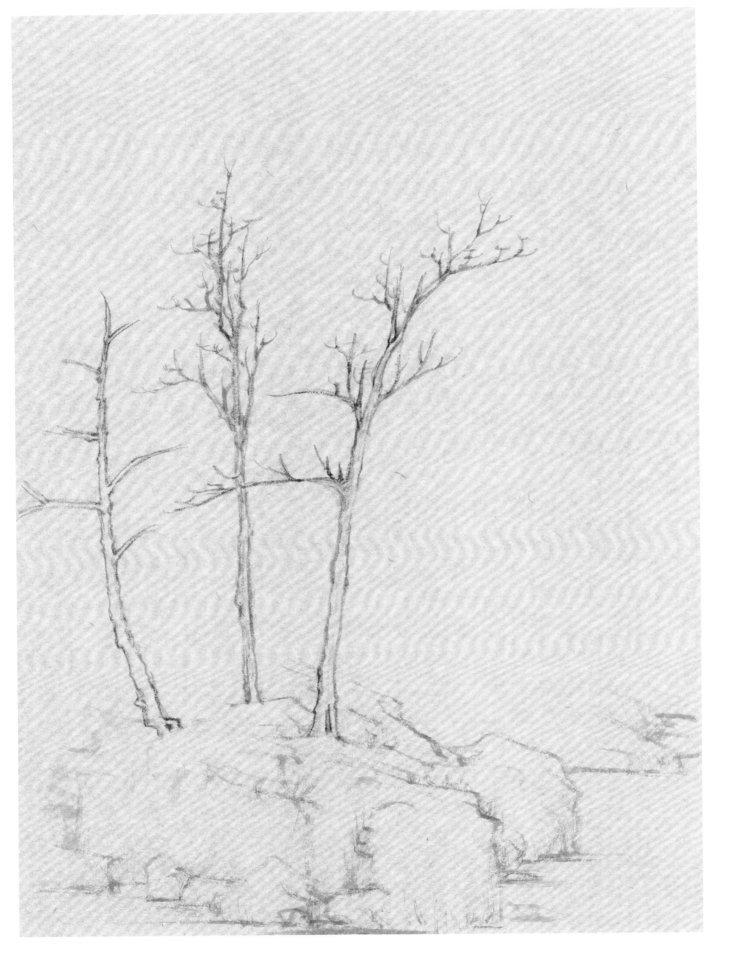

2. 添加不同的树，注意几棵树的空间位置与姿态变化。出枝用笔要有弹性，注意穿插组合的层次变化，枝条无须一次性画足，待点叶之后再增添完备。

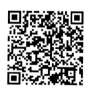

树木技法示范

3. 再补上小枝与一棵高树，处理好高低位置。画上亭子，用笔要与树石的线条和谐。进一步丰富山石、坡岸的结构，画出小景的空间感。

倪瓒《水竹居图》《容膝斋图》《虞山林壑图》课徒稿

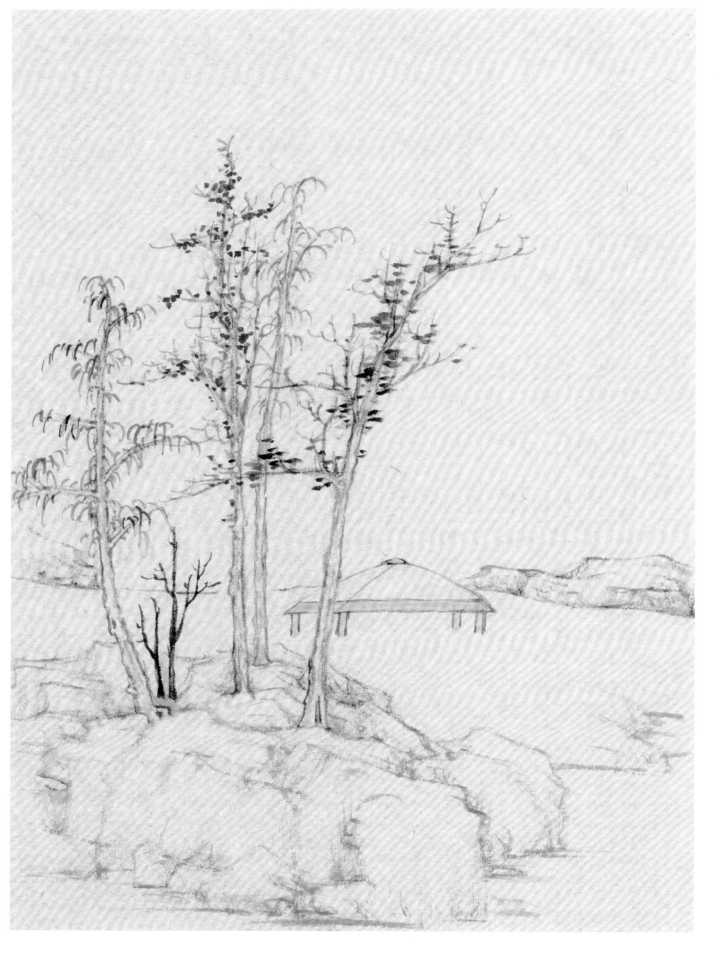

4. 以平头点、垂头点、介字点画叶，注意分布的疏密、浓淡的关系及与树干的搭配。山石添加皴擦以显厚实感。

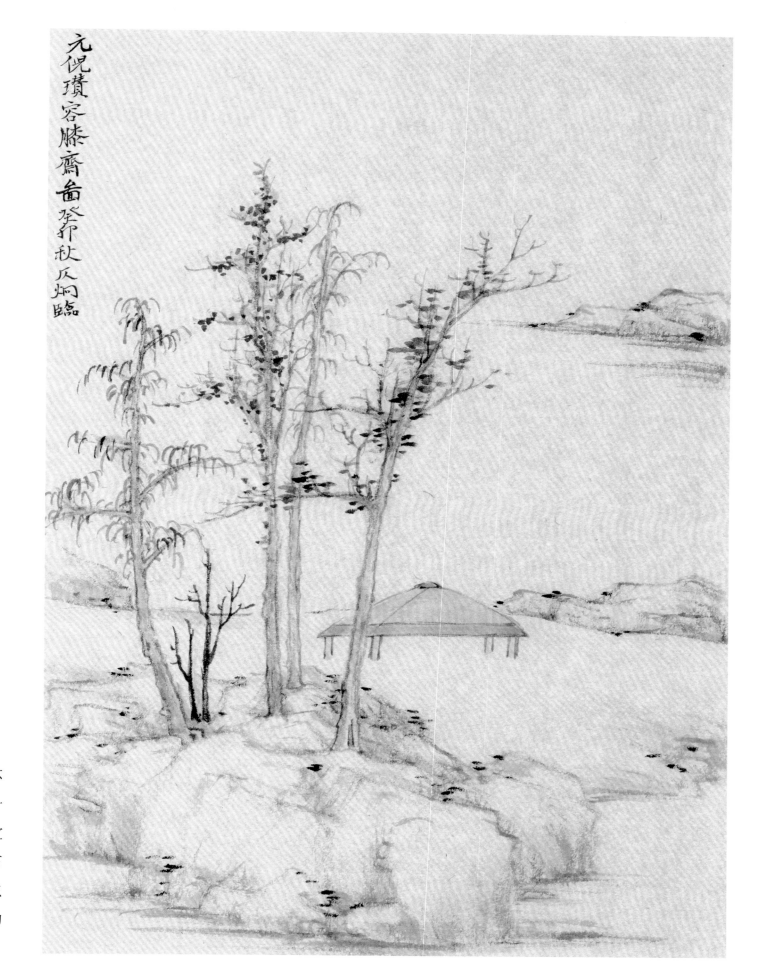

5. 淡墨皴擦山石，再以不同层次的淡墨分染树干、枝叶与亭子以丰富画面。墨色不宜浓，层次不够可多加几遍。石上苔点以浓墨或焦墨的横点点出，要有轻重、聚散、虚实的不同。

三、《容膝斋图》

局部二画法步骤

1. 以淡墨勾勒山石，大小相间，要有起伏、远近的层次。用笔中侧锋转换须自如。

2. 进一步添加山石，勾勒皴擦并进，仍留意空间的变化与结构的丰富性。

3. 画坡顶的几块石时，注意结构的安排与细节，整体坡石仍要保持方折、劲挺之感，以凸显折带皴的特点。

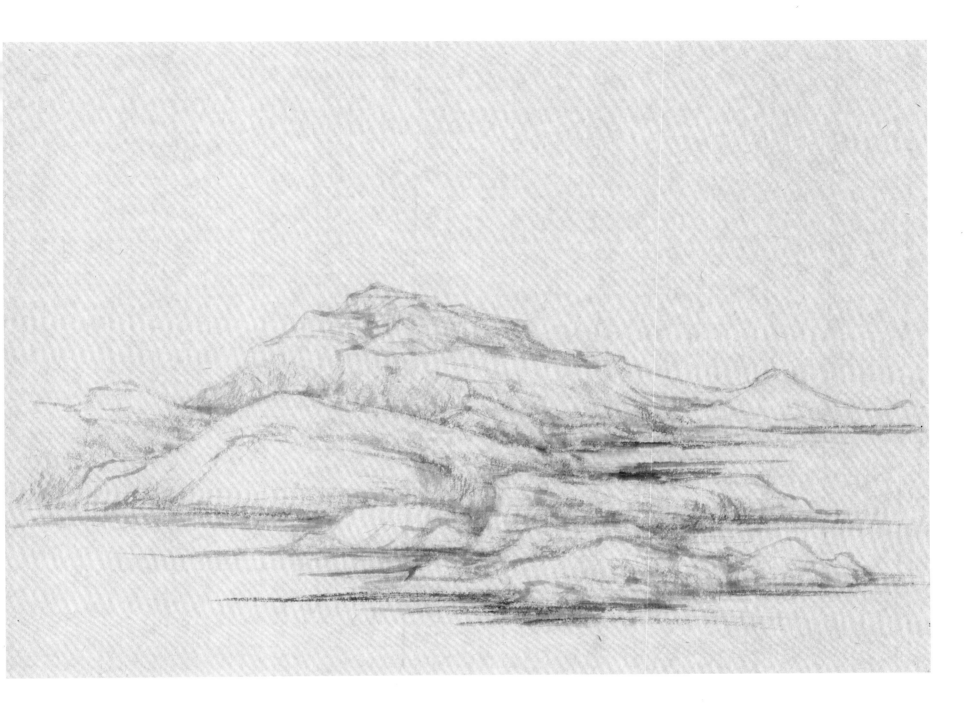

4. 坡底的拖笔要实入虚出。山石可以不同层次淡墨加以皴擦，凸显山坡的层次与质感。用笔用墨时要把控好淡而虚，达到以少胜多的效果。

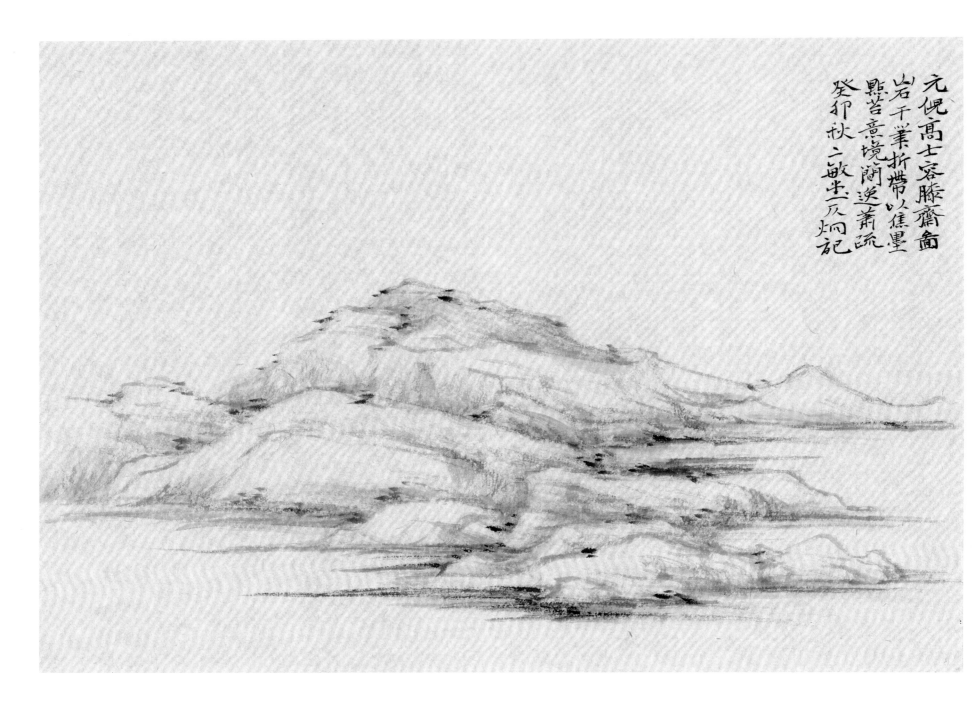

元倪高士容膝齋圖
山岩干業折帶以焦墨
點苔意境閒逸蕭疏
癸卯秋二敏坐一反炯記

5. 以浓墨点苔，有提醒画面的作用。横点以横笔侧锋为之，下笔要有轻重、疏密的节奏变化。

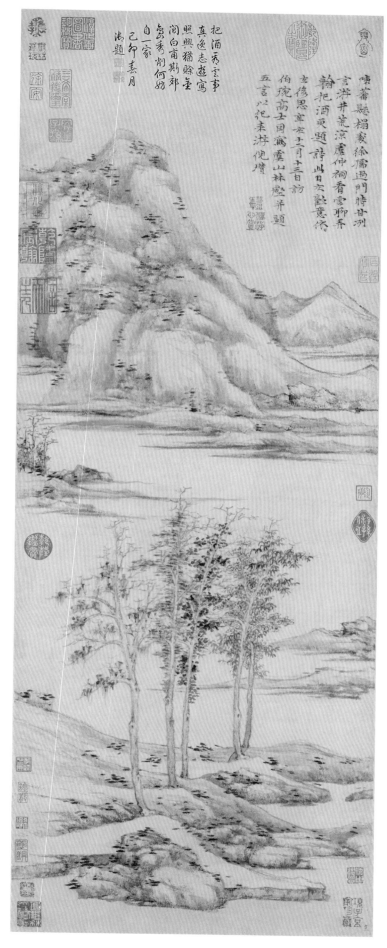

《虞山林壑图》

纸本水墨

94.3cm×35.9cm

现藏美国大都会艺术博物馆

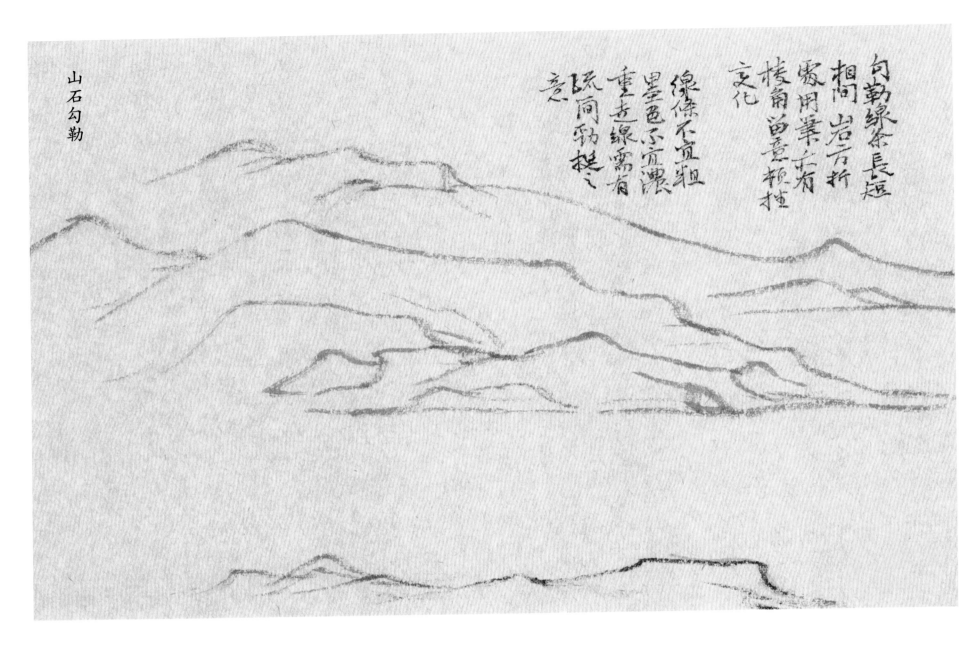

山石勾勒

勾勒线条长短
相间 岩石方折
需用笔尖有
棱角 留意顿挫
变化

线条不宜粗
墨色不宜浓
重 连线须有
顾盼呼应挺之
意

一、《虞山林壑图》技法示范

山石勾勒的线条要长短相间，方折处用笔略有棱角，留意顿挫的用笔变化。

线条不宜粗，墨色不宜浓重。行笔走线须有疏简劲挺之意。

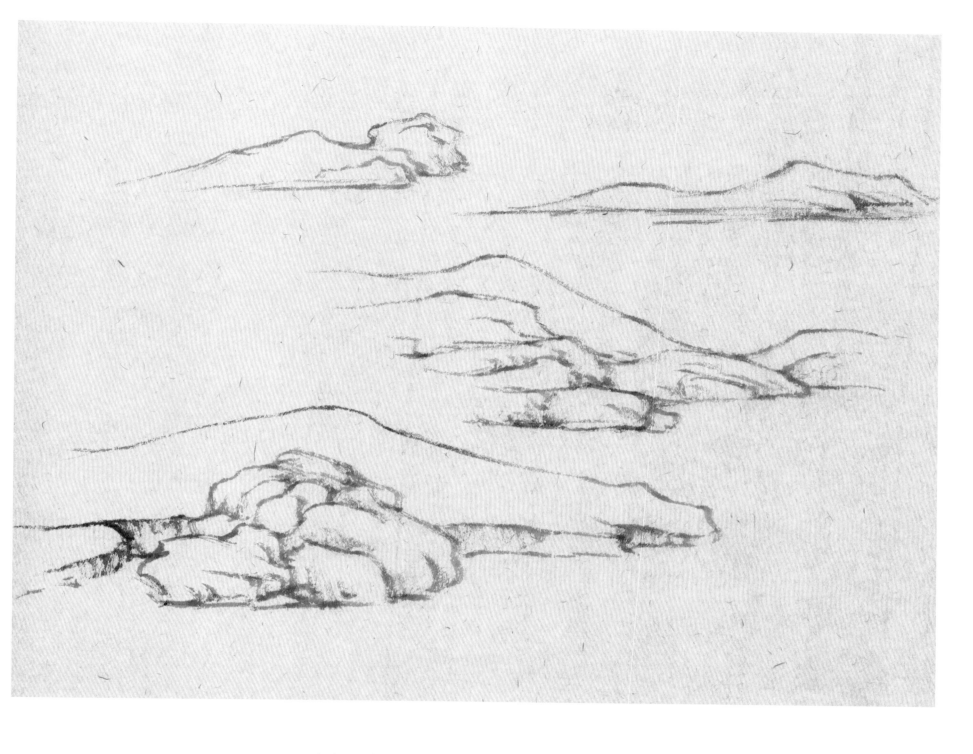

此处山石勾勒方中带圆、大小相间、相叠相加，要出现空间的层次。

山石皴法

倪瓚折带皴法

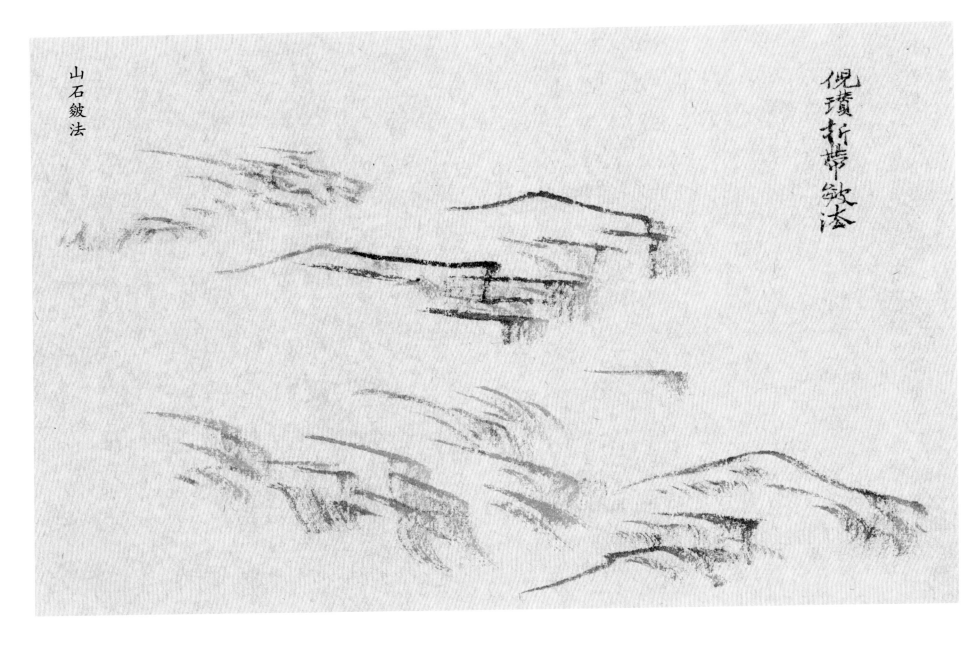

折带皴用笔先以卧笔中锋入纸，然后侧锋转折并拖出笔锋。皴笔出现类似小斧劈的方折形态。

此笔法是卧笔中锋画线，侧锋转折带出笔锋的两个动作合成，墨色要干，用笔要毛。

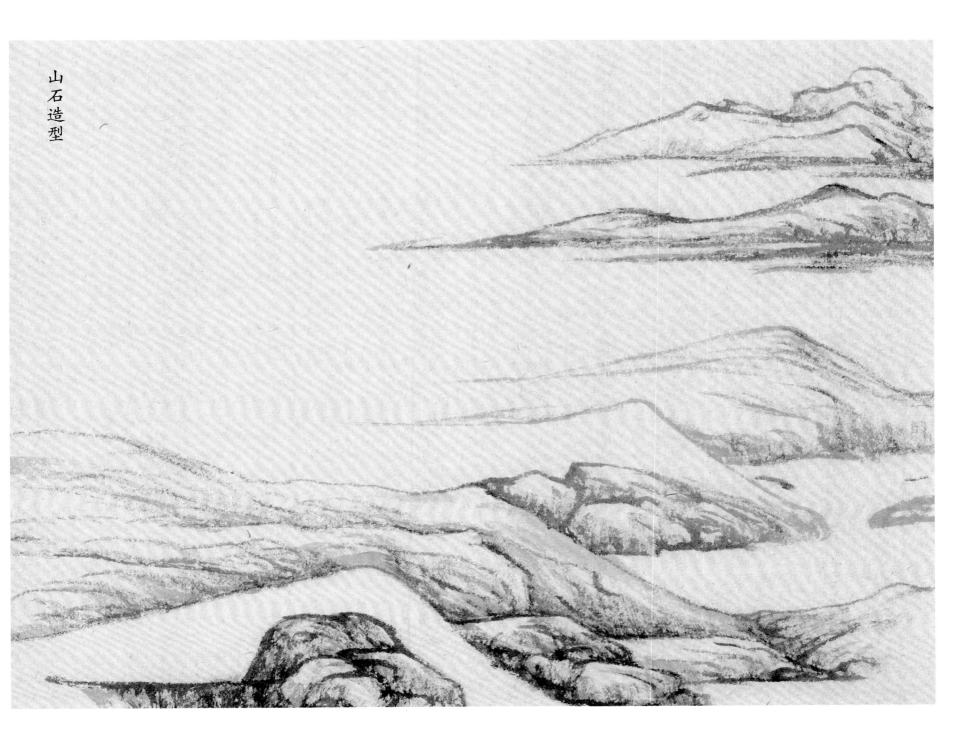

山石造型

倪瓒山石造型多在平缓中见起伏。山石擦染要以淡墨为主，分出阴阳向背才有层次和质感的丰富性。出笔要有节奏，笔墨宜少不宜多。

山石造型
技法示范

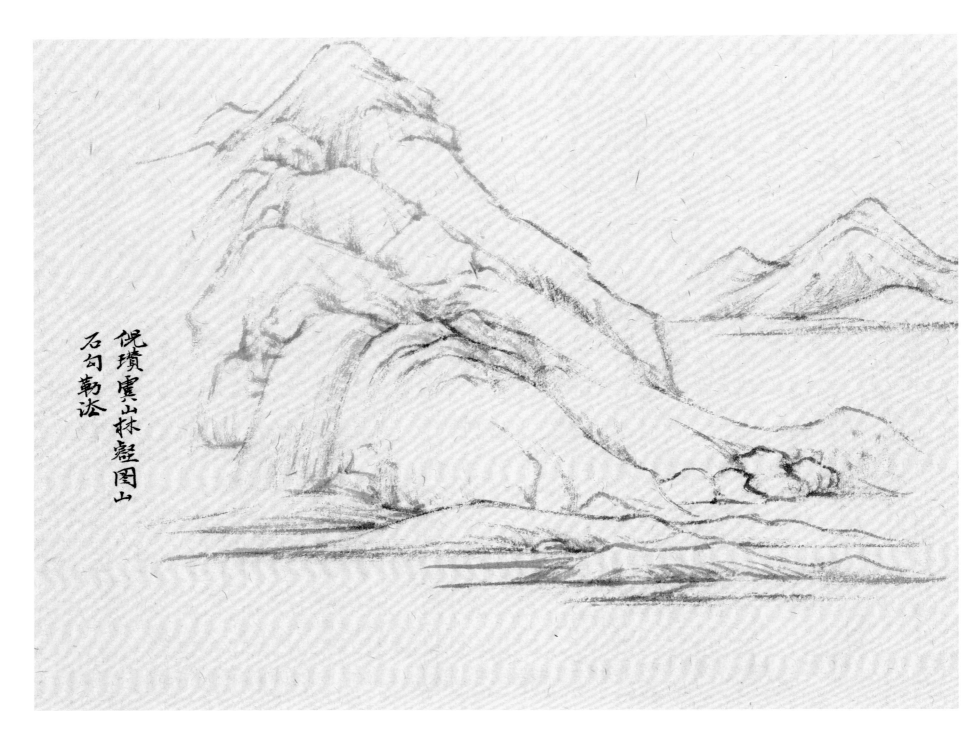

倪瓒云山林壑图山石勾勒法

　　画时留心坡脚的平行线，小石的堆积变化，山体中大小三角形的叠加。用线也要依山石的结构主次、轻重，加以提按及虚实处理。

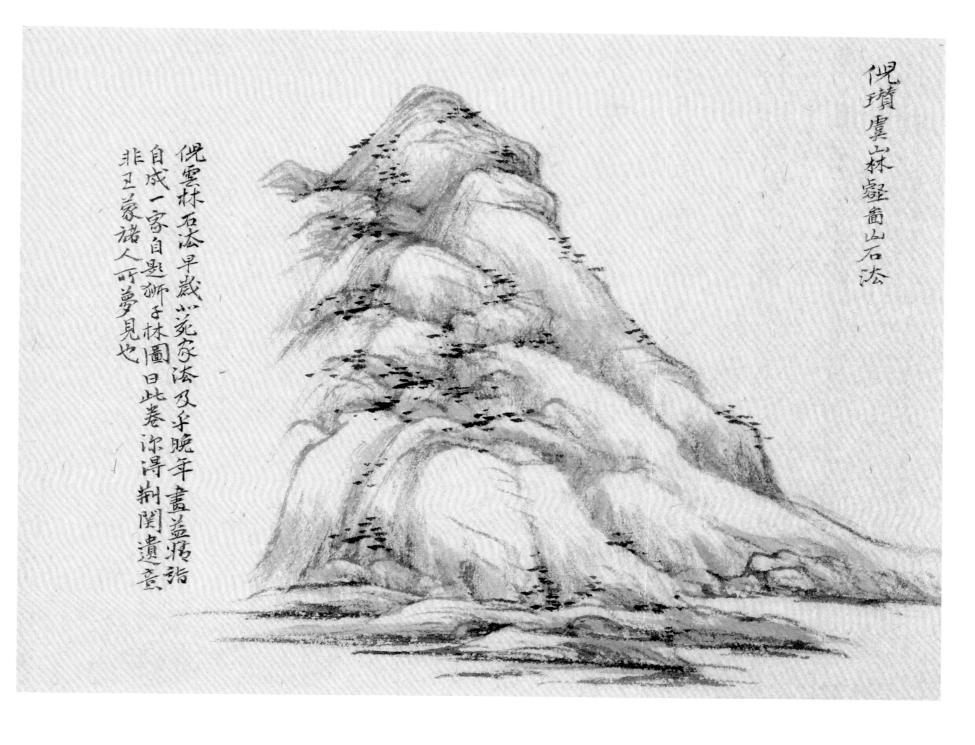
倪雲林石法早歲些苑家法及乎晚年畫益精詣
自成一家自題獅子林圖曰此卷深得荊關遺意
非王蒙諸人所夢見也

董玄宰言"倪瓚晚年画益精诣自成一家。自题《狮子林图》，曰此卷深得荆关遗意，非王蒙诸人所梦见也"。可知倪瓚画法从早年董北苑家法走出，接续荆浩、关仝的笔意，与"元四家"中其他三家不同。

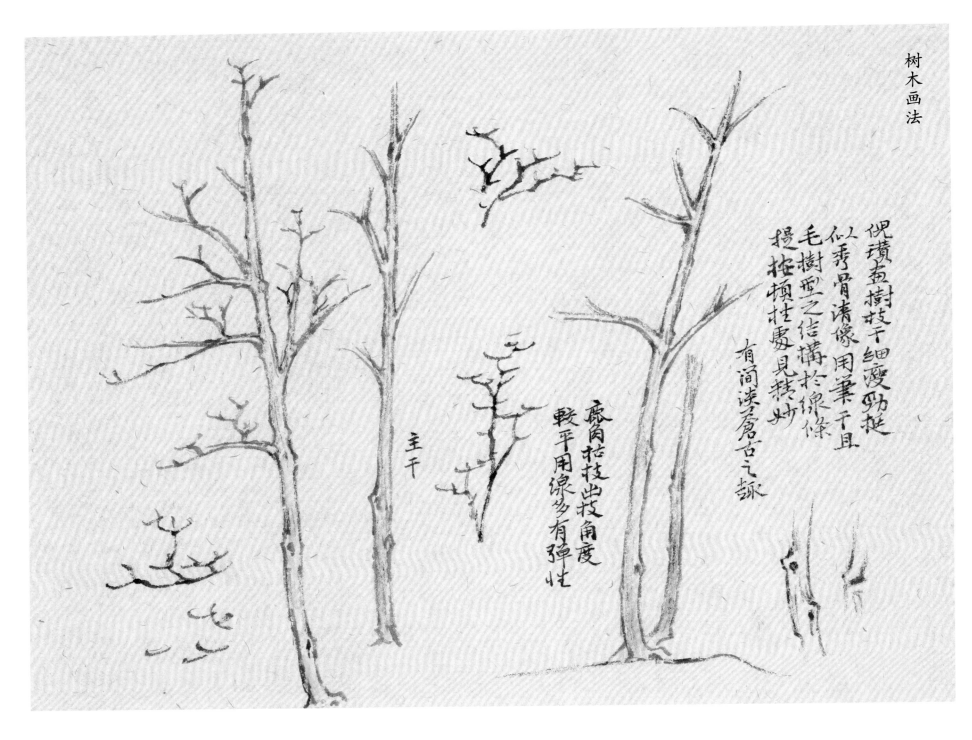

主干

鹿角枯枝出枝角度较平用线多有弹性

倪瓒画树枝干细瘦劲挺似人秀骨清像用笔干且毛树型之结构於线条提按顿挫处见精妙有简淡苍古之趣

倪瓒画树，枝干细瘦劲挺似秀骨清像，用笔干且毛，树型结构于线条提按顿挫处见精妙，有简淡、苍古之趣。

鹿角枝的出枝角度较平，用线条有弹性。

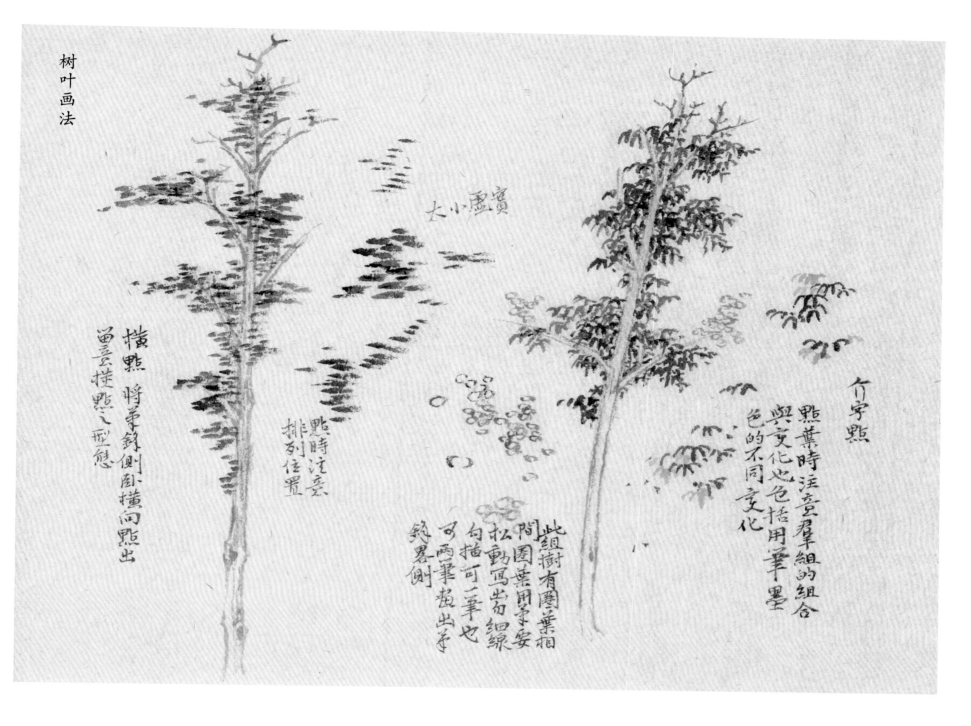

树叶画法

横點　將筆斜側卧橫向點出

當意橫點之型態

大小虛實

點時注意排列位置

此組樹有圈葉相間圈葉用筆要松動寫出勾線可插一筆也可兩筆勾出勢暑側

介字點

點葉時注意變成群組的組合與變化也色悟用筆墨色的不同變化

此图有横点、介字点、圈叶点等。点叶注意群组的组合、疏密、墨色等变化。

横点可将笔锋侧卧横向点出，留意横点的形态与位置的变化。

圈叶可一笔也可两笔勾出，线条要松动自然。

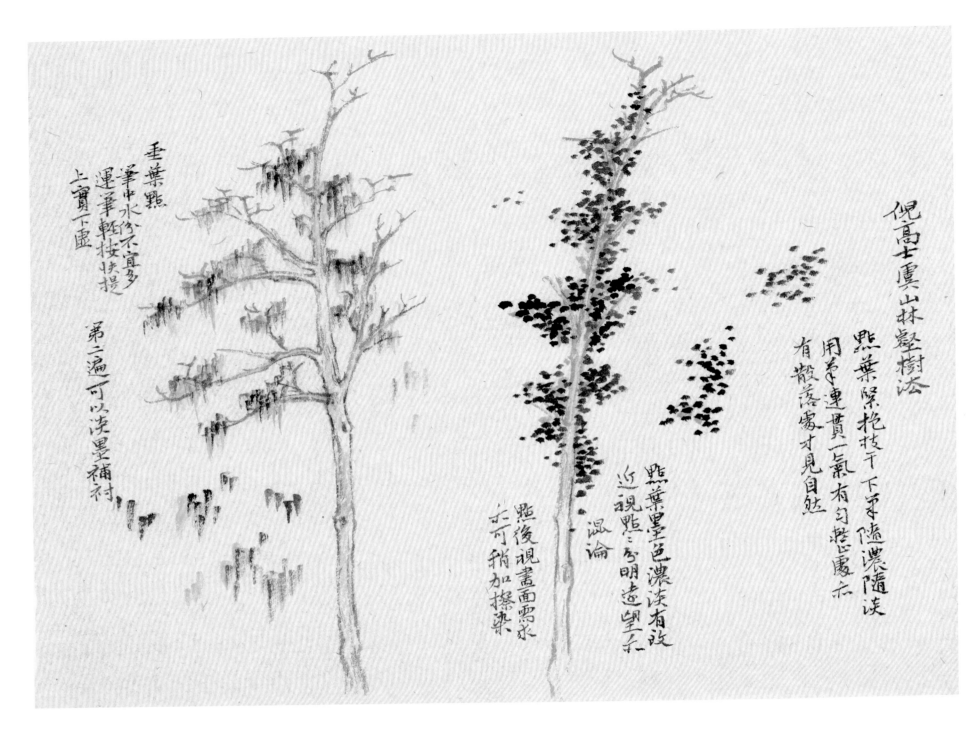

倪高士云林礜树泆

点叶紧抱枝干下笔随浓随淡 用笔连贯一气有匀整处亦 有散落处才见自然

垂叶点 笔中水分不宜多 运笔轻按快提 上实下虚

第二遍可以淡墨补衬

点叶墨色浓淡有致 近视点点分明遥望亦 混沌

点後视画面需求 亦可稍加擦染

　右树点叶以小圆点为主，点叶紧抱枝干，下笔随浓随淡，用笔连贯一气，有匀整处亦有散落处才

见自然。

　点叶墨色浓淡有致，近视点点分明，遥望亦混沌。

　垂叶点，笔中水分不宜多，运笔轻按快提，上实下虚。第二遍可以淡墨补衬。

二、《虞山林壑图》
局部一画法步骤

　　1. 淡墨勾勒近石及坡，用笔虚实得当，前后层次要分明，画前多读原作，体味其间变化，尽可能胸有成竹。

2. 勾勒山坡，画上三棵高树，注意前后位置关系与穿插变化。出枝取势得当，用笔宜松动灵巧。

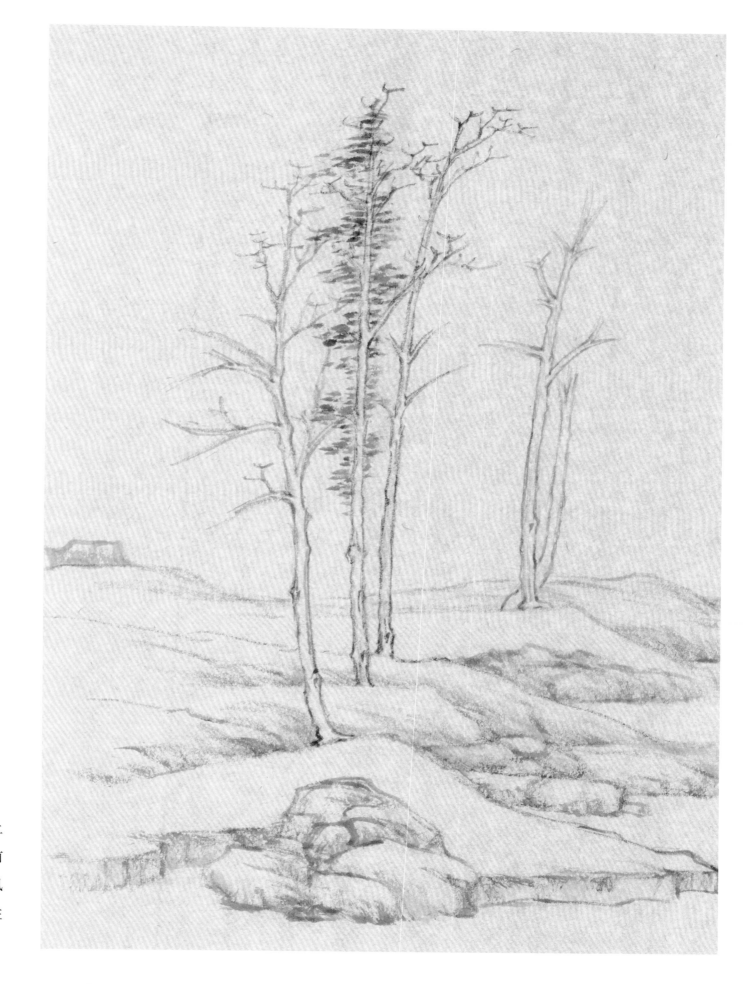

3. 补齐远坡，画幅右侧添上两棵树，留心树根处的曲直与前后关系。树亦要画得瘦挺有风姿。先画其中一树的横叶点，注意上下疏密。

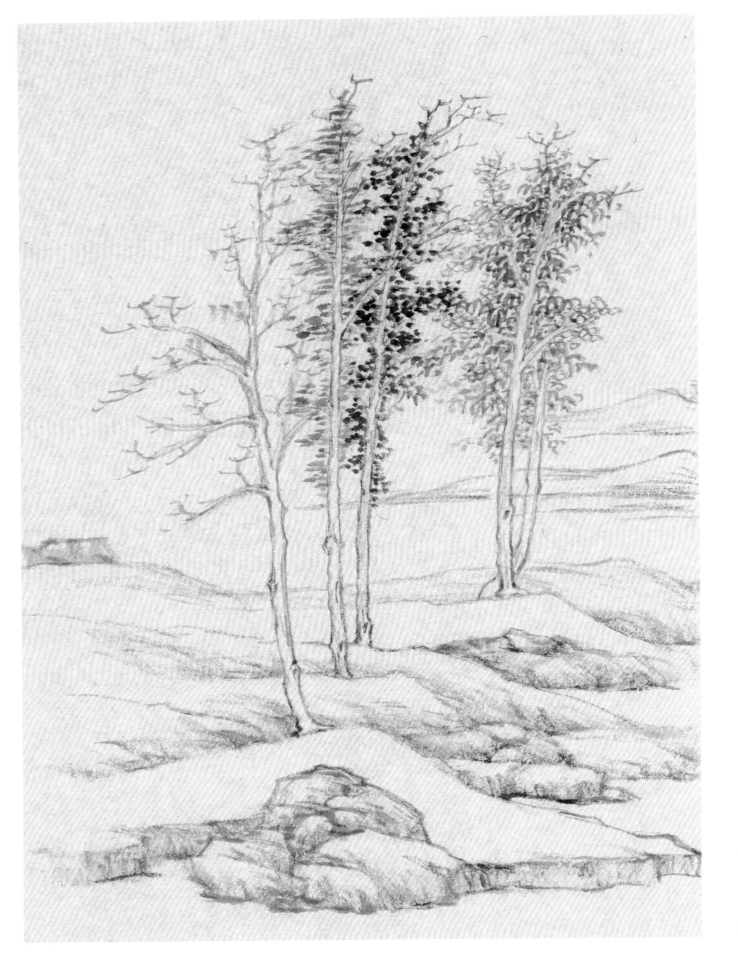

4. 添加不同的点叶，圈叶点、介字点、小圆点、垂叶点，注意点叶与枝干的关系、用笔与墨色的变化。点叶时的轻重、浓淡、大小都与空间层次有关。

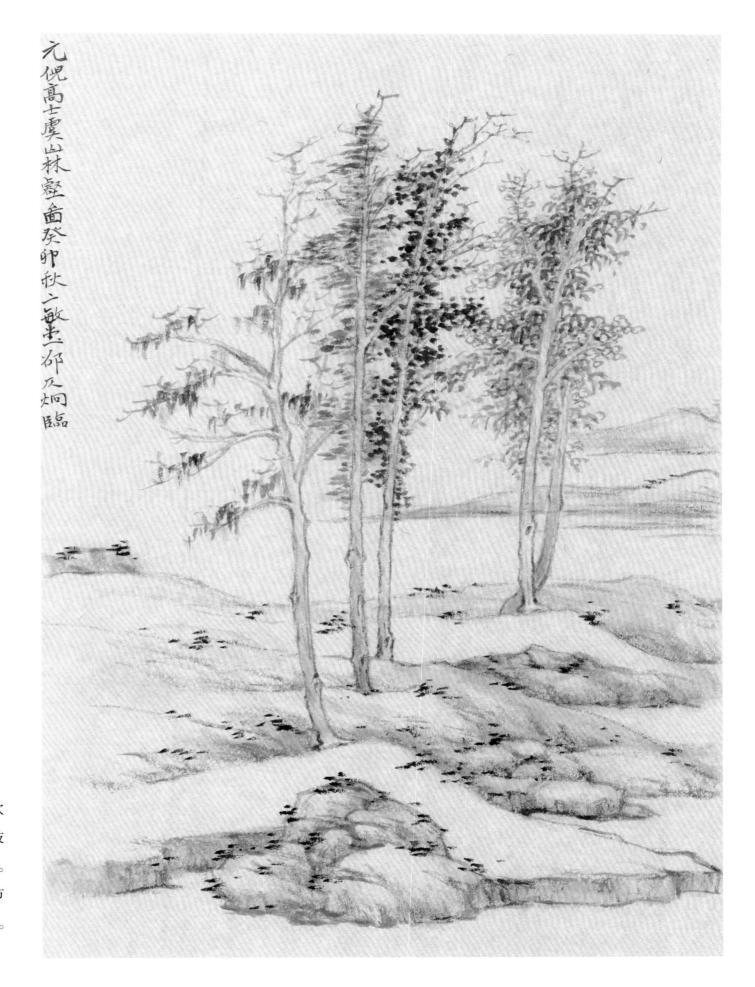

元倪高士虞山林壑圖癸卯秋二敏畫邵炳炎臨

5. 淡墨皴擦山石以丰富层次
与质感，亦可以淡墨稍加擦染枝
干与点叶处，可使枝叶更丰满。
用浓墨横点点苔，要分组、有节
奏地点在坡石上才显自然生动。
画时反复对比原作并进行调整。

局部技法示范

三、《虞山林壑图》
局部二画法步骤

1. 浅坡勾勒，行笔有提按、虚实的节奏。墨色以淡为主，关键处稍加重墨提醒。

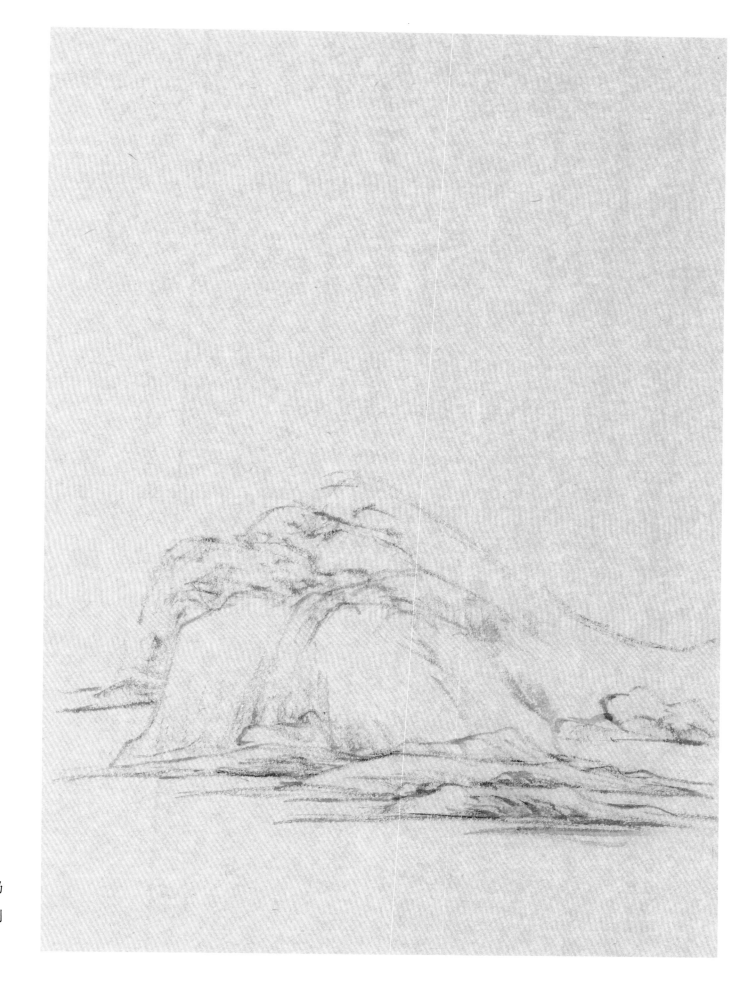

2. 叠加起伏的山石，行笔仍要以虚为主，正侧锋互用，以侧锋折带皴表现山石峻挺有姿。

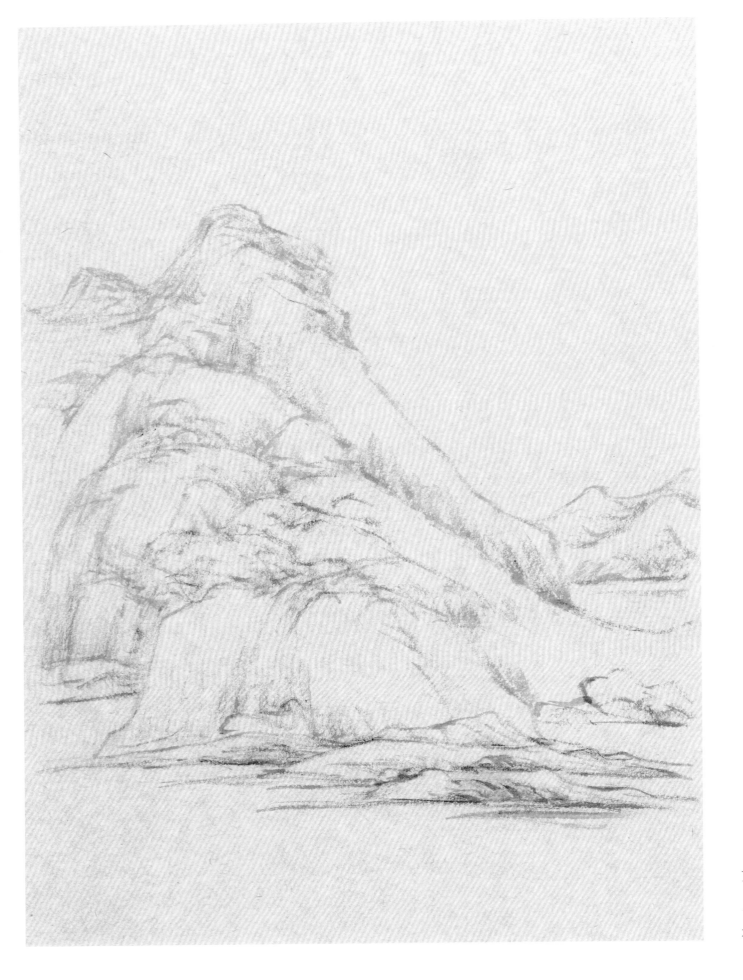

3. 注意山石走势的变化，山顶碎石的大小、方圆的处理须得当且丰富。用笔要连贯一气，且有节奏。

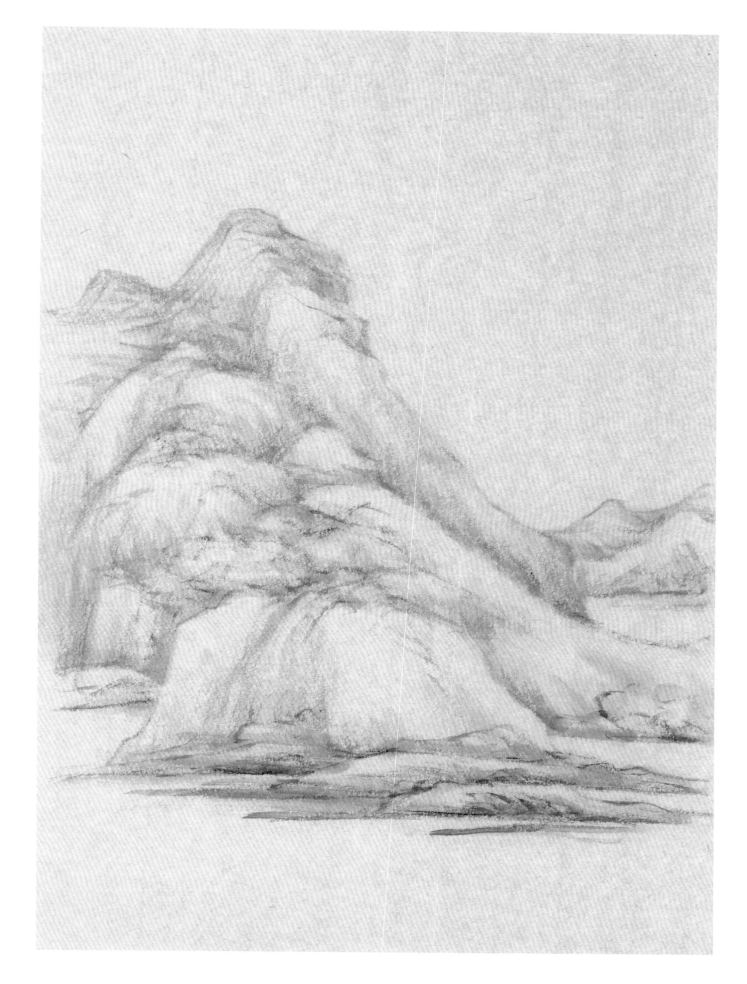

4. 淡墨分数次皴擦山石的阴阳面，以显山石的块面分明。画时仔细对比原作，多多发现其中的丰富性与细节。

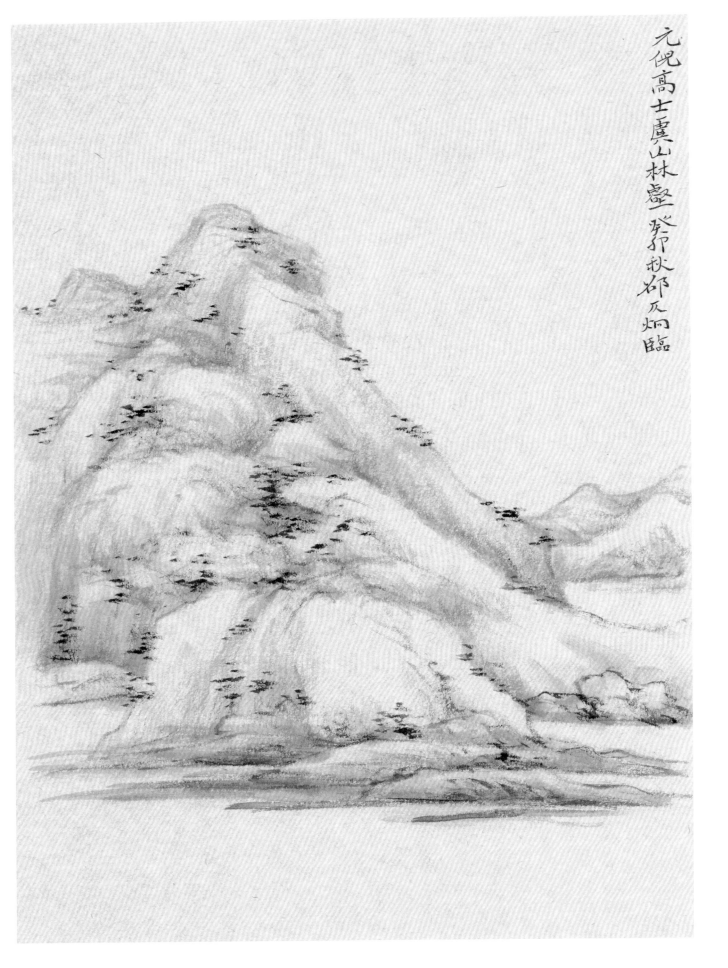

元倪高士虞山林壑☐☐☐秋郊瓦炯臨

5. 再以淡墨稍染山石体面，以显其整体效果。点苔注意落笔的位置及点的形态与组合关系。不断比较原作并调整局部，以达到期望的效果。

示范作品解析

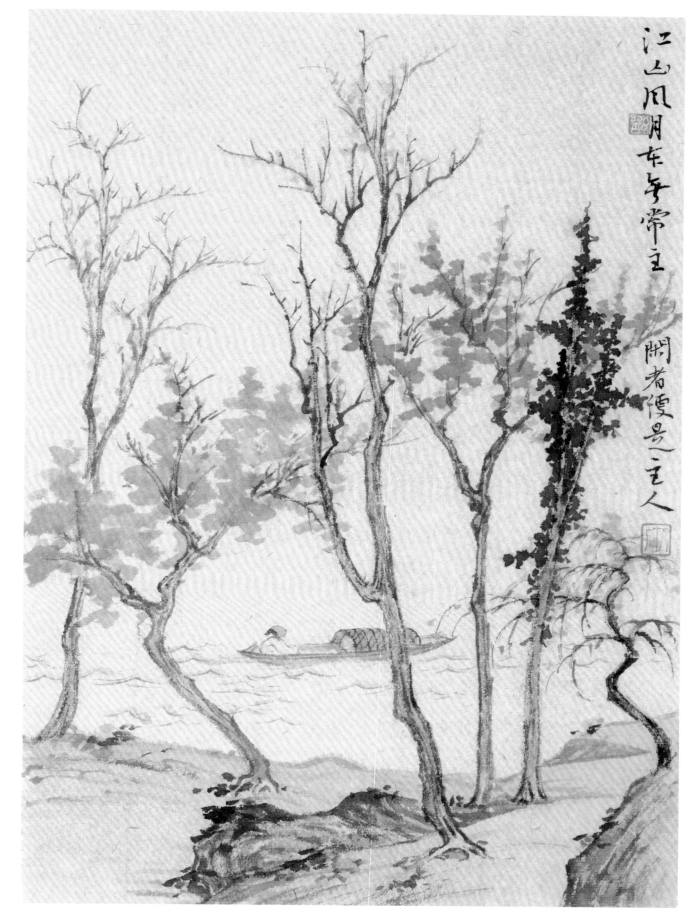

此图的几棵高树劲挺有姿，出枝用笔灵动，穿插变化得当，略有倪高士树法之意。点叶浓淡布置增加了画面的丰富性，构图上近坡取横式，压住画幅底部，主体的树取纵势，拉伸画面，横与竖的节奏有了对比感。

《泛舟图》 纸本设色 55cm×45cm

倪瓒《水竹居图》《容膝斋图》《虞山林壑图》课徒稿

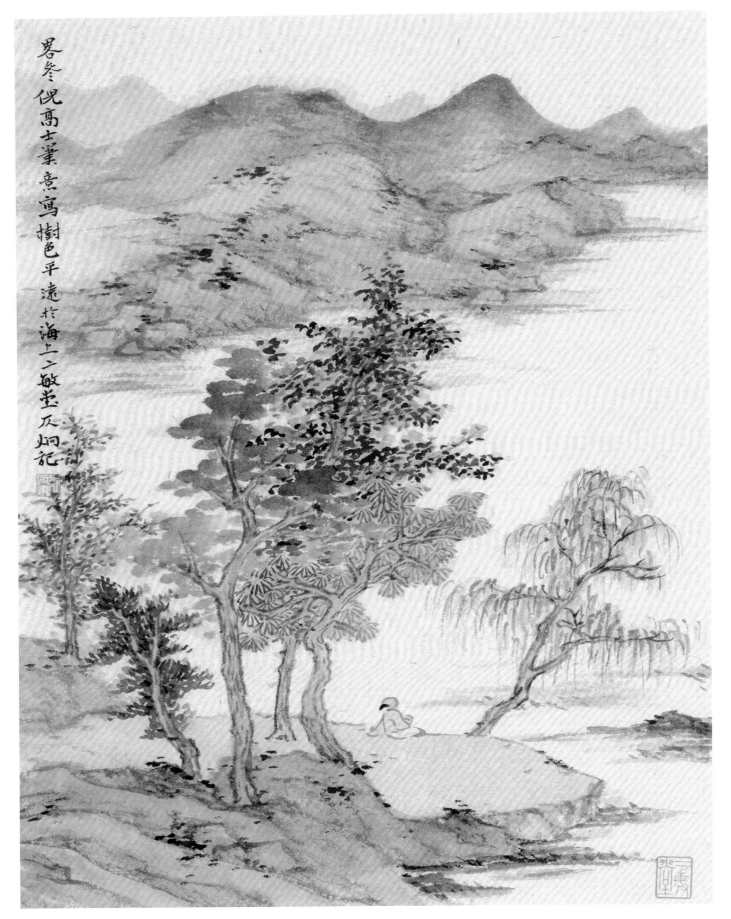

暑冬 倪高士筆意寫樹色平遠於海上二敏齋瓦炯記

画面的平远构图是倪瓒典型的一江两岸的构图形式。山石以折带皴表现，点苔、湖面的拖笔用线均取法倪瓒。树木以点叶、夹叶、柳叶法组合表现以显丰富性，全画浅绛设色，以求清透而明丽。

《树色平远》 纸本设色 45cm×35cm